超擬真
立體 繪圖技法
The Art of 3D Drawing

史戴凡·帕布斯特（Stefan Pabst）／著

韓書妍／譯

積木文化

VE0075

超擬真立體繪圖技法 應用基本繪畫技巧畫出比照片還寫實的 3D 錯視畫

原 文 書 名　The Art of 3D Drawing
作　　　者　史戴凡‧帕布斯特（Stefan Pabst）
譯　　　者　韓書妍
特 約 編 輯　林淑慎

總　編　輯　王秀婷
主　　　編　廖怡茜
版　　　權　向艷宇
行 銷 業 務　黃明雪、陳彥儒

發　行　人　涂玉雲
出　　　版　積木文化
　　　　　　104 台北市民生東路二段 141 號 5 樓
　　　　　　電話：(02) 2500-7696 ｜傳真：(02) 2500-1953
　　　　　　官方部落格：www.cubepress.com.tw
　　　　　　讀者服務信箱：service_cube@hmg.com.tw
發　　　行　英屬蓋曼群島商家庭傳媒股份有限公司城邦分公司
　　　　　　台北市民生東路二段 141 號 11 樓
　　　　　　讀者服務專線：(02)25007718-9 ｜ 24 小時傳真專線：(02)25001990-1
　　　　　　服務時間：週一至週五 09:30-12:00、13:30-17:00
　　　　　　郵撥：19863813 ｜戶名：書蟲股份有限公司
　　　　　　網站：城邦讀書花園｜網址：www.cite.com.tw
香港發行所　城邦（香港）出版集團有限公司
　　　　　　香港灣仔駱克道 193 號東超商業中心 1 樓
　　　　　　電話：+852-25086231 ｜傳真：+852-25789337
　　　　　　電子信箱：hkcite@biznetvigator.com
馬新發行所　城邦（馬新）出版集團 Cite（M）Sdn Bhd
　　　　　　41, Jalan Radin Anum, Bandar Baru Sri Petaling, 57000 Kuala Lumpur, Malaysia.
　　　　　　電話：(603) 90578822 ｜傳真：(603) 90576622
　　　　　　電子信箱：cite@cite.com.my

內頁排版　劉靜薏

2017 年 7 月 27 日　初版一刷
售　價／NT$450
ISBN　978-986-459-098-8
有著作權‧侵害必究

國家圖書館出版品預行編目（CIP）資料

超擬真立體繪圖技法：應用基本繪畫技巧畫出比照
片還寫實的3D錯視畫/史戴凡‧帕布斯特（Stefan
Pabst）著；韓書妍譯. -- 初版. -- 臺北市：積木文化出
版：家庭傳媒城邦分公司發行, 2017.07
　　面；　公分
譯自：The art of 3D drawing
ISBN 978-986-459-098-8

1. 繪畫技法

947.1　　　　　　　　　　　　　　　　106007985

目錄

3D 圖畫原理 .. 4

工具＆媒材 .. 6

色彩理論＆混色 .. 8

素描技法 ... 12

繪畫技法 ... 16

立方體 ... 18

球體 ... 26

洞 ... 34

樂高積木 ... 40

飛機 ... 52

地球 ... 60

玻璃杯 ... 68

瓢蟲 ... 74

汽車 ... 82

馬雅金字塔 ... 90

比薩斜塔 ... 98

跳躍的孩童 ... 106

靈感圖畫集 ... 112

作者簡介 ... 128

3D 圖畫原理

為何我們可以將平面圖畫看成立體三度空間？變形錯視畫的原理又是什麼？為了使平面圖畫中的物品具有立體感，必須利用各種素描和繪畫把戲，欺騙我們的感官與大腦。首先，在具紋理的表面畫上主題，接著以乾筆技法（drybrushing technique）加上顏料，就能創造驚人的寫實 3D 畫。最後剪去多餘的紙邊加強效果，使其幾乎難辨真假。

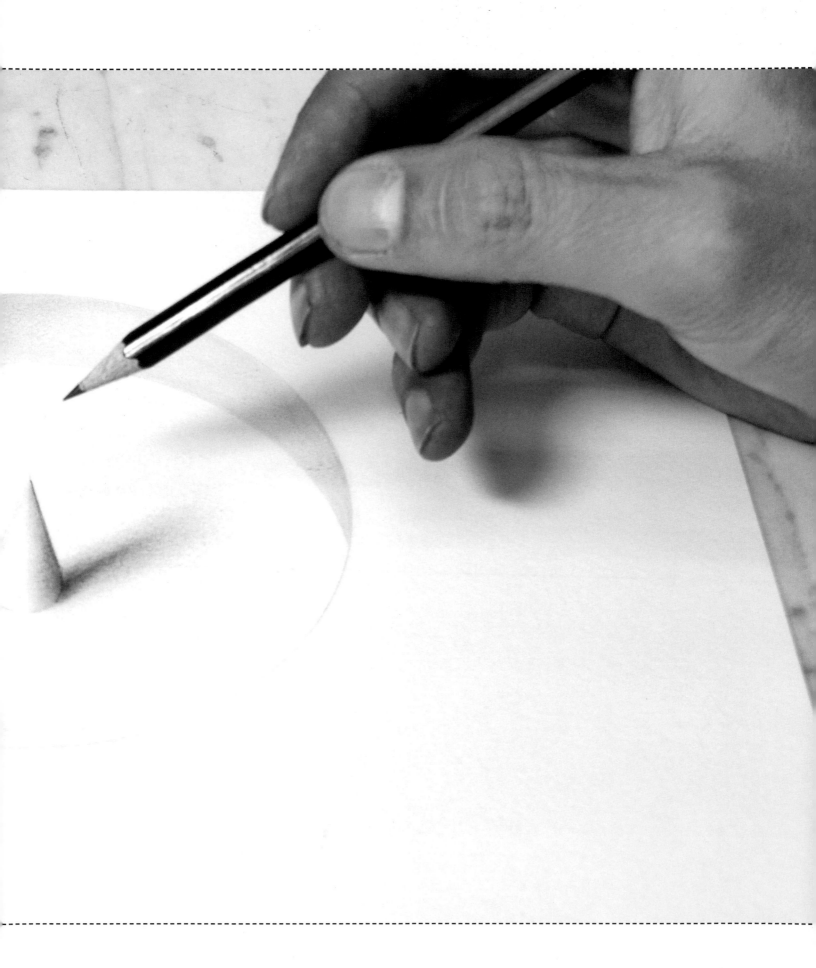

工具 & 媒材

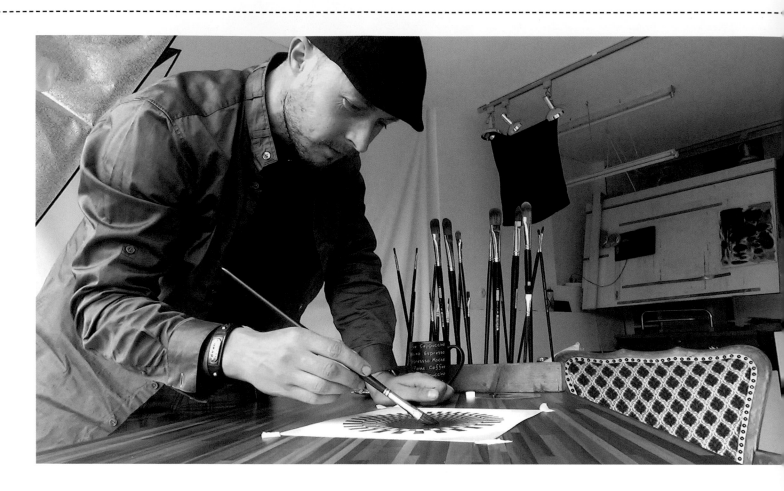

工作站

架設繪圖的工作區，須有良好採光或照明，以及足夠空間擺放工具。自然光最理想，不過如果在晚上畫圖，也可使用暖白色燈泡與冷白日光燈，提供暖調（偏黃）和冷調（偏藍）的光線。

素描工具

HB 鉛筆：我使用 HB 鉛筆素描題材。削尖的 HB 鉛筆可畫出俐落線條，而且相當好掌握；筆尖較鈍的鉛筆畫出的線條較粗，也可用來畫小區域的陰影。

美術橡皮擦：這是素描中相當重要的工具。軟橡皮擦可以捏出斜角或小尖角，擦去最微小的錯誤。乙烯橡皮擦適合大面積使用，可完全擦去鉛筆痕跡，而且除非用力摩擦，否則不會損壞紙張表面。

紙張：單張紙最適合。美術紙有各種紋理可供選擇，如細面（smooth grain，平版熱壓）、中目（medium grain，冷壓）、粗面（rough）到極粗紋理。使用乾筆技法（參見16頁）時我會選擇粗面紙。

上色

顏料：油畫顏料是以油（如亞麻仁油）調和色粉，以及增添耐久性與濃稠度的添加物。不同品牌的顏料顏色和濃稠度略有差異，也有各種不同等級供選擇。多多嘗試，找出自己最喜歡的品牌。本書中每一個單元都會列出需要的顏色。

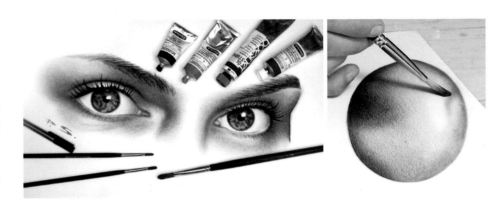

筆刷：筆刷有各種尺寸、形狀和質地。尺寸有些以編號，有些則以英寸區分。筆刷主要形狀有四種：圓筆（round）、榛筆（filbert）、扁筆（flat）及平筆（bright）。**圓筆**刷毛逐漸變尖，適合繪製細部和細線。**榛筆**刷毛略扁，末端逐漸變尖，適合大面積上色，修整圓滑形狀。**扁筆**的刷毛較長，呈長方形，可吸附大量顏料，並適合繪製稜角。**平筆**和扁筆有點類似，不過刷毛較短較易掌控，銳利的刷毛形狀很適合繪製輪廓線等細線。

貓舌筆（Cat's tongue brush）的特色是三角形刷毛，末端收尖，可繪製精確筆觸，也很適合描繪邊緣和平塗塊面。

使用後務必清潔筆刷，保持良好狀態。以松節油盡可能洗去顏料，然後用廚房紙巾順向擦拭刷毛，最後用溫水和溫和洗碗精清洗筆刷。

繪圖工作桌：平面或微微傾斜的表面最適合素描；繪製油畫時一般使用畫架。

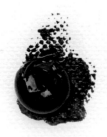
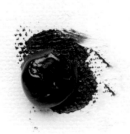

色彩理論 & 混色

研究色輪可幫助你理解色彩的關係。認識每種
顏色在色輪上的位置，就能知道各種顏色的相
關性及顏色之間如何相互影響。

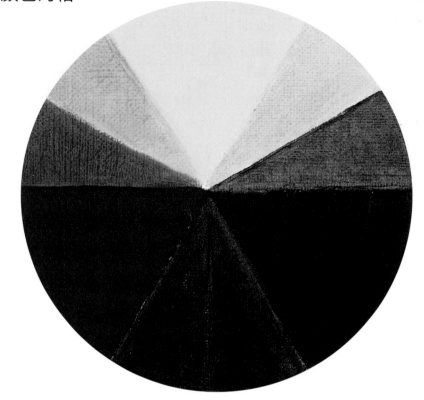

混色

所有的顏色都是以三**原色**（紅色、黃色、
藍色）混合而成，這三個顏色無法透過混
色產生。**二次色**（橘色、綠色、紫色）各
以兩種三原色混成；**三次色**（橘紅、紫紅、
橘黃、黃綠、藍綠、藍紫）各以一個原色
和一個二次色混成。**色相**（hue）意即顏
色本身，**彩度**（intensity）則代表顏色的強
度。

補色和相似色

在色輪上，任一顏色正對面的色彩即為其
補色，例如紫色和黃色。彼此相鄰的顏色
則為相似色（例如黃色、橘黃和橘色）。
相似色很類似，一起使用能創造整體感或
協調感。在顏色中混入少許補色，即可降
低彩度，或使其較柔和不鮮豔。

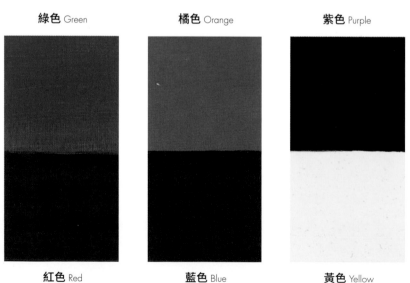

綠色 Green　　**橘色** Orange　　**紫色** Purple

紅色 Red　　**藍色** Blue　　**黃色** Yellow

色溫

將色輪視為兩個半圓,是認識色溫的簡易方式。和紅色同一側的色彩屬於暖色,和藍色同一邊的則是冷色。色彩若帶紅色或黃色,會顯得較溫暖。

暖色色輪

右圖色輪中的色彩以暖原色混合而成。和下方的冷色色輪相比,可以發現淡鎘黃和天藍色中有較多紅色(鎘紅色中也有較多黃色)。

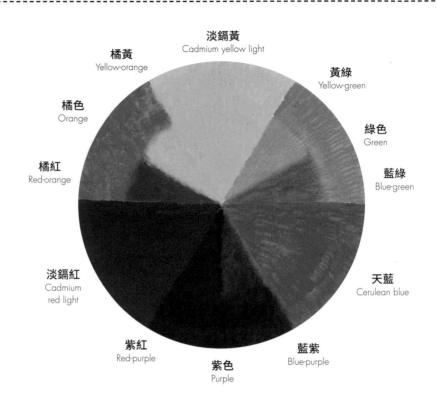

淡鎘黃
Cadmium yellow light

橘黃
Yellow-orange

黃綠
Yellow-green

橘色
Orange

綠色
Green

橘紅
Red-orange

藍綠
Blue-green

淡鎘紅
Cadmium red light

天藍
Cerulean blue

紫紅
Red-purple

紫色
Purple

藍紫
Blue-purple

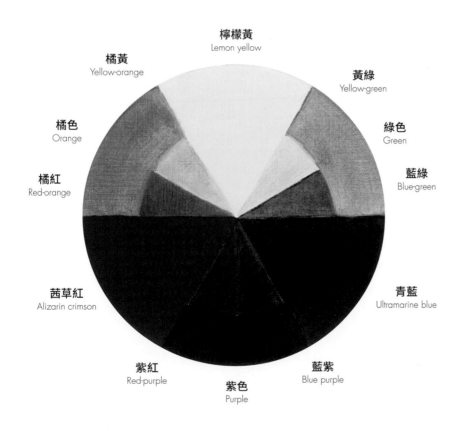

檸檬黃
Lemon yellow

橘黃
Yellow-orange

黃綠
Yellow-green

橘色
Orange

綠色
Green

橘紅
Red-orange

藍綠
Blue-green

茜草紅
Alizarin crimson

青藍
Ultramarine blue

紫紅
Red-purple

紫色
Purple

藍紫
Blue purple

冷色色輪

左圖冷色色輪中呈現的是冷色調的三原色,以及混合後得出的二次色和三次色。

用中性色調色

自然界中幾乎沒有純色，因此學習如何調出較中性的顏色非常重要。直接加上補色可使色彩「變灰」，效果比其他顏色好。例如混合兩個等量的補色，就可調出自然中性的灰色。下方圖示範如何調出各種灰色與褐色。

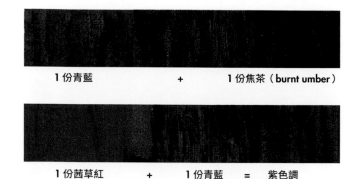

1 份青藍　　　　　　+　　　　　1 份焦茶（burnt umber）

1 份茜草紅　　　+　　　1 份青藍　＝　紫色調

3 份青藍
1 份焦茶

+
2 份白色

1 份青藍
2 份焦茶

+
1½ 份白色

3 份青藍
1 份焦茶
2 份淡鎘紅

1 份青藍
1 份焦茶
2 份淡鎘黃
2½ 份白色

1½ 份茜草紅
1 份青藍
1 份淡鎘黃

+
1½ 份白色

1 份茜草紅
1 份青藍
1 份檸檬黃

+
1½ 份白色

1 份茜草紅
1 份焦茶
2 份淡鎘黃

2 份茜草紅
1 份焦茶
1 份檸檬黃

調出深淺色

只要在色彩中加入白色（創造**淺色調**）或黑色（創造**暗色調**），就能調出變化豐富的色調。右頁圖示範在純色中加入不同份量的白色或黑色，得出的各種深淺色調。

還可以加入松節油等溶劑稀釋顏料，使色彩變淡。同樣的，也可以加入灰色，調出該色的不同色調（tone）。

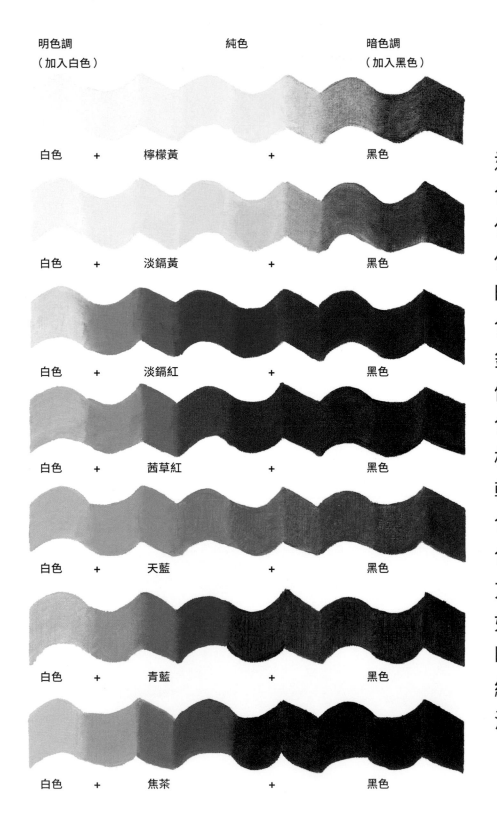

明色調 （加入白色）	純色	暗色調 （加入黑色）
白色 +	檸檬黃 +	黑色
白色 +	淡鎘黃 +	黑色
白色 +	淡鎘紅 +	黑色
白色 +	茜草紅 +	黑色
白色 +	天藍 +	黑色
白色 +	青藍 +	黑色
白色 +	焦茶 +	黑色

遵循這些簡單的調色指令，就能避免使顏色混濁。在某個顏色中加入白色時，也加入少許該色色輪上方（順時針方向）的顏色；例如將白色加入紅色時，也調入少許橘色，可使淺色調乾淨明亮。加入黑色時，則調入該色色輪下方（逆時針方向）的顏色；例如將黑色加入綠色時，也調入少許藍綠色，會使色彩更濃郁鮮明。

素描技法

每位藝術家都必須要有紮實的素描基礎，才能了解形體，並以充滿立體感的手法重現。以基礎形體訓練手眼相當有用，因為所有物體都能簡化成以下四種基本形體之一：球體、立方體、圓柱體，或是蛋形。

明暗

每個形體都有五個不同塊面（plane）：亮面、中間色調、陰影、反光面，以及亮點。每個形體也會在鄰近表面創造投影。可依不同的素描或繪畫媒材，變化出不同明暗色調，表現這些塊面。

> 明暗取決於顏色或黑色的深淺濃淡，不同的明暗可以在平面上創造三度空間的錯覺。正確表現物體的明暗灰階，是打造寫實感的關鍵。

投影（Cast shadow）：物體的陰影投射在另一個表面上，如桌面。

暗面（Core shadow）：物體最暗處，在光源的背面。

中間色調（Midtone）：位在物體表面的光源交界處。

反光面（Reflected light）：此處是陰影中的亮面，光線反射自臨近不同物體的表面（通常是放置物體的表面）。這部分的明暗取決於兩件物體表面的整體明暗度及光線強度，不過一定比中間色調暗。

亮點（Highlight）：此區塊直接受光源照射，是物體表面最亮處。

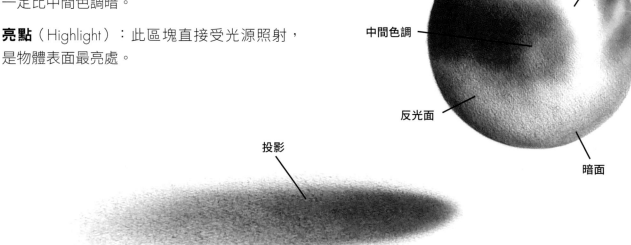

亮點

中間色調

反光面

暗面

投影

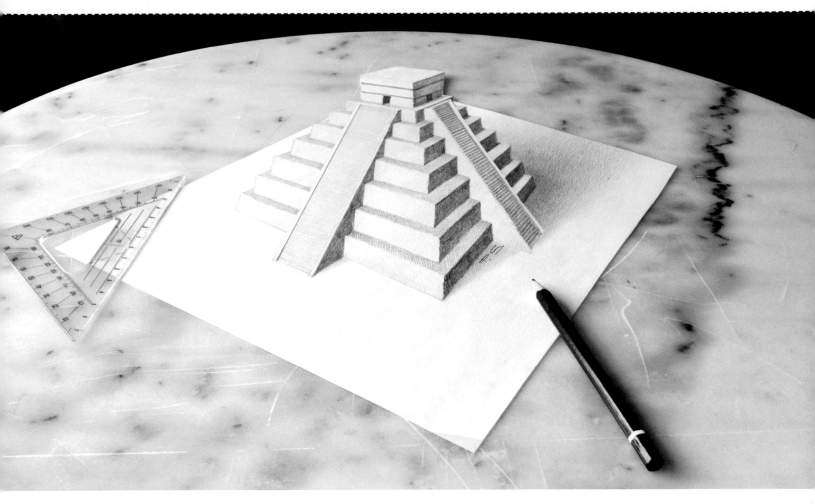

畫出眼前之物

人類擁有將所見物體風格化的概念，而且經常表現在素描或繪畫中。一旦學會確實地觀察物體，你可能會認為這些概念對描繪真實度是種干擾。利用以下練習，將有助於訓練畫出眼前事物的真正模樣，而不是你以為自己看見的樣子。

空間反白素描

只描繪物體以外的空間，或是主要物體之間的空間。你會發現自己更專注於正確的形狀，而非你認為物體該有的樣子，完成後的習作會更加寫實。

上下顛倒素描

選一張圖片，然後上下顛倒放置。你會發現自己稍微失去方向感，但反而有助於專心觀察物體形狀，並忽略大腦可能欺騙你的想法。

反白空間素描

創作 3D 錯視素描和繪畫，可以使用本書中的參考相片或繪畫：將圖片臨摹至畫作表面，再加上顏料、陰影等。底稿的正確性非常重要，描圖或轉印工具皆相當有用。

描圖

燈箱是上端透明的繪圖桌／箱，內裝燈泡。燈光可照亮紙張，透出較暗的線條和陰影，方便描圖。將參考圖片影印或列印出合適尺寸後，放在燈箱上，並用繪圖紙膠帶固定。接著蓋上素描紙，打開燈光開關，光線會照亮下方的圖片，幫助你在繪圖紙上正確描出線條和陰影。也可以在玻璃桌下放一盞燈，甚或使用玻璃窗以自然光為光源，權充自製燈箱。

轉印圖片

這個簡易的方法可幫助你在紙張上描出參考圖片的主要輪廓線。首先，將參考圖片以想要繪製的尺寸印出；可使用網路上找到的圖片，或本書中的畫作。接著蓋上一張描圖紙，描出輪廓線。取下描圖紙，背面以石墨鉛筆均勻塗滿，然後石墨面朝下蓋在繪圖紙上（也可使用背面已塗上石墨的轉印紙）。用紙膠帶固定兩張紙，再以鉛筆輕輕沿著輪廓線描圖，描圖紙上的線條就會轉印到下方的繪圖紙上。

如何達到透視效果

透視法（perspective）是一種有助於在平面上重現三度空間的技法。藝術創作中有數種手法，可以透過透視法創造的深度錯覺，包括利用色彩和黑白的灰階漸層，並使用幾何透視法的原則，準確地描繪主題。

為了達到透視效果，必須仔細觀察主題。描繪在平面上的物體，實際形體在真實世界中具有深度與向度。觀察並將之畫在紙上時，要試著重現深度，讓物體看起來寫實有立體感。

從不同角度觀看，物體也會有不同面貌，因此繪圖前務必確定視角，並避免移動。觀察描繪主題時，看見的是深度與三度空間；在平面上畫出物體在眼中的模樣，就是以透視法畫圖。

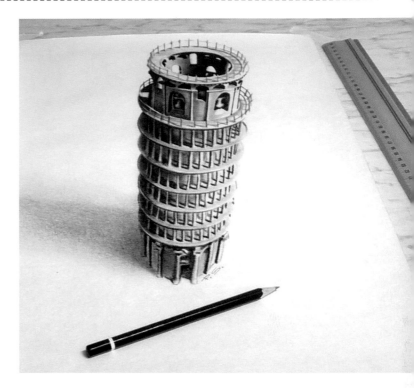

鑰匙孔素描法

「鑰匙孔」素描法可幫助你描繪眼前的物體。將物體放在打算使用的紙張上，接著選定欲觀看的角度，例如在你正前方或偏一側。

為了幫助雙眼聚焦於物體在紙張上的位置，最好將下巴放在固定平面上。依照選擇的視角，可於下巴下面墊幾本書，或是直接將下巴放在繪圖桌上。如果頭部低於桌面，觀看物體的視角就會更扁平。畫圖時從這個角度觀看描繪題材，3D效果也必須由此角度觀看。

交叉筆觸

畫上多層不同角度的平行線，可以創造質地。順著物體表面的曲線畫線，更添深度感。

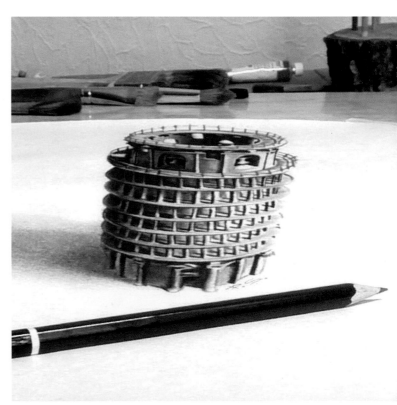

注意同一幅比薩斜塔（參見 **98** 頁），從不同角度觀看顯得相當不一樣。

繪畫技法

使用油畫顏料時，大多數藝術家以筆刷上色。不同的筆刷和技法，
創造的效果無窮無盡。應多方嘗試，找到最適合自己的手法。下面
簡單介紹幾種油畫和筆刷技法。

平塗（flat wash）：稀釋顏料，均勻塗滿表面，
創造薄透的平塗色彩。至於較大區塊，重疊帶狀
筆觸，視需要來回塗刷使顏色均勻平滑。

罩染（glazing）：一個顏色薄塗另一個顏色，可
在視覺上創造混色感。

乾筆（drybrushing）：筆刷沾滿油畫顏料，然後
在廚房紙巾或粗面紙上輕壓去除多餘顏料。在紙
張或畫布表面最高處輕輕拖過刷毛，創造飛白、
粗糙紋理和不規則的效果。此技法也適用繪製陰
影，我習慣在富紋理的表面，以素描和顏料加強
效果。

濕畫法（wet-into-wet）：在濕顏料上施加濕顏料。

大塊面底色（blocking in）：繪畫的初始步驟經常
需要打上主要色塊，從中間色調開始。可依照物體
固有色（local color）的色調與顏色，平塗畫出中
間色調（固有色就是物體在陰影和亮點之外的主要
色彩，例如檸檬的固有色為黃色）。

薄塗（thin paint）：稀釋色彩後，用溫柔均勻的筆
觸創造透明層次。

擦去（wiping away）：以廚房紙巾擦去部分顏料，
創造柔和的亮點。

薄塗

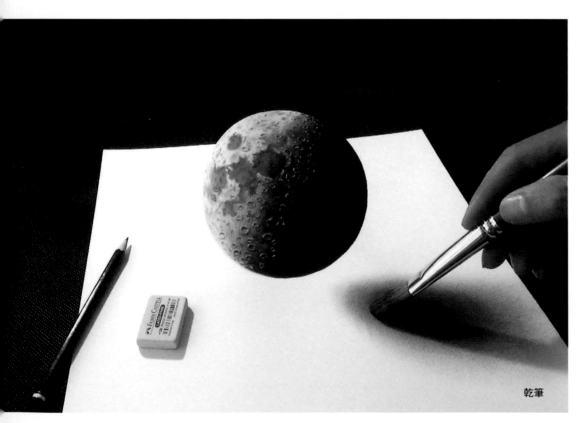

乾筆

罩染

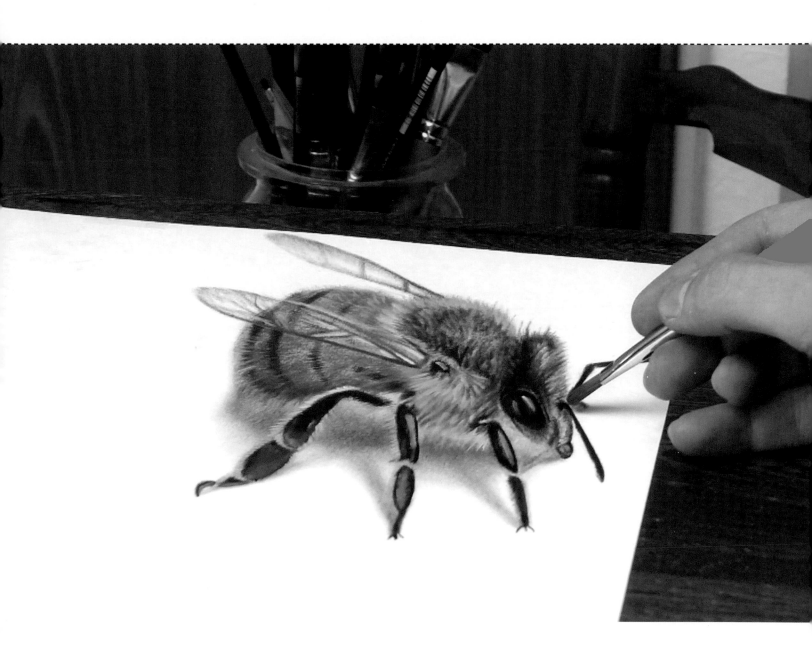

油畫需要長時間乾燥，幾層顏料可能要花上數天，摸起來才會感覺乾透。為了保險起見，尚濕潤的油畫在乾燥期間，務必放在陰暗房間避免摩擦。

立方體

就從畫立方體開始吧！簡單的幾何形狀有助於了解如何畫出立體感。

使用媒材

- A3 紙張（27.9×43.2 公分）
- 鉛筆
- 尺
- 黑色油畫顏料
- 筆刷，各種尺寸
- 橡皮擦

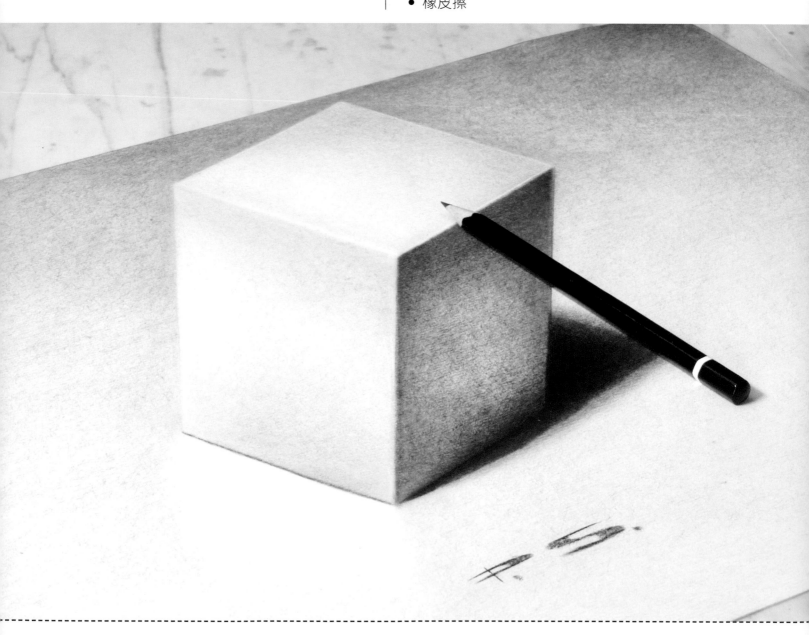

變形畫（anamorphosis）是一種特殊技法，從特定角度觀賞，畫中物體看起來是正常形狀。如果以正確方式繪製，此概念可讓平面圖顯出三度空間感。

1 畫輪廓線

紙張斜放，用鉛筆和尺，從與自己垂直的方向，畫一條長 21.6 公分的線。線條最下方是立方體的最低角，在此處畫一個點 A 作記號。

從記號點 A 往上 3.2 公分，畫一個點；然後向左 5 公分，標記一個點 B。

利用垂直線，在最低記號點 A 往上 3.8 公分處畫一個點；然後向右 3.3 公分，標記一個點 C。

分別在點 B 和 A 以及點 C 和 A 之間，畫兩條連接線。

立方體

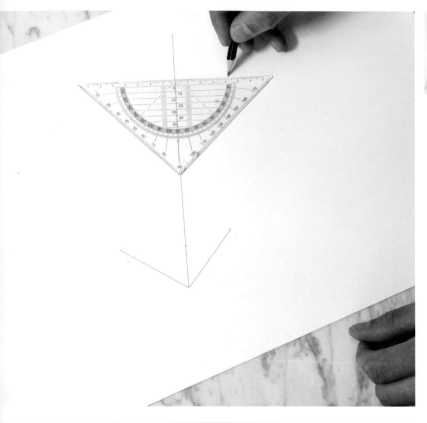

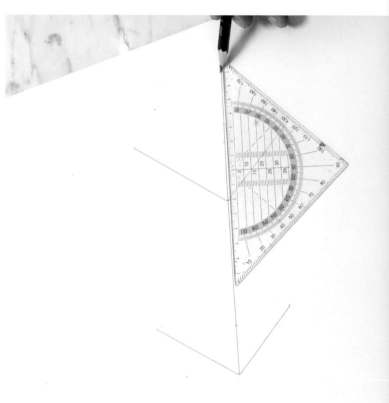

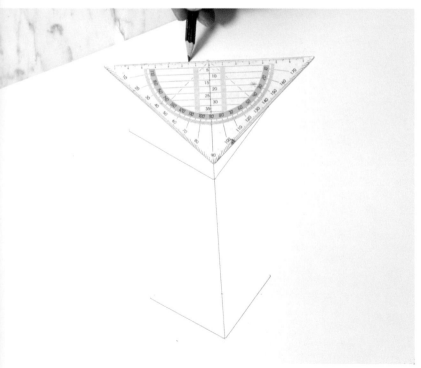

回到中線,從點 A 往上 11.4 公分標一個點 D。

接著往上 3.8 公分處畫一個點;然後向左 6 公分,標記一個點 E。再往上 1.3 公分處畫一個點;然後向右 3.8 公分,標記一個點 F。

分別從點 D 往點 E 和 F 畫兩條斜線。

再從 D 點往上 8.9 公分,畫一個點;然後在向左 1.3 公分處,標記一個點 G,點 G 將構成立方體的最高點。然後分別在點 G 和 E 以及點 G 和 F 之間,畫兩條連接線。

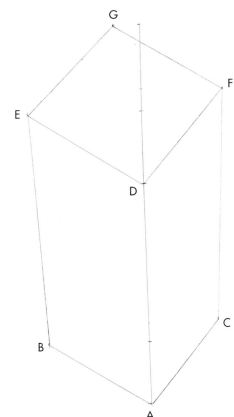

從立方體上端往下畫兩條連接點 E 和 B，以及連接點 F 和 C 的直線，這樣就完成立方體的變形輪廓線或框線。

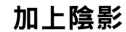

加上陰影

想要達到寫實的 3D 效果，自然的陰影是不可或缺的。此處提供幾個小訣竅。陰影必須和環境光一致：例如若畫圖的房間光線來自左側窗戶，就必須加深立方體右側的陰影。如果不確定光源方向，可在圖畫旁放一個小方塊觀察陰影，然後依樣作畫。

立方體

利用乾筆技法繪製陰影。
比起薄塗和調和顏料，
較不平滑、帶粗糙感是
乾筆筆觸的特色。

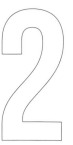

乾筆技法

從最暗的投影下筆，逐步為立方體加上陰影。我畫室的光線來自房間左後方，因此我從背光的兩面開始畫。

取小號畫筆，沾少許黑色油畫顏料，沿著立方體下方描線。接著用畫筆在粗面紙上摩擦，帶走大部分顏料。雖然是乾筆，但筆刷仍應沾有些許顏料。

流暢的明暗變化，
可創造出逼真的陰影。

換較大的畫筆，沾取油畫顏料。步驟同上，以筆刷乾擦畫紙，直到筆觸僅剩極淡的顏料。

於立方體最暗面均勻上色，從最暗處畫到最淺處。角落可改用小號畫筆完成。確保立方體每一面皆均勻上色，沒有污漬。

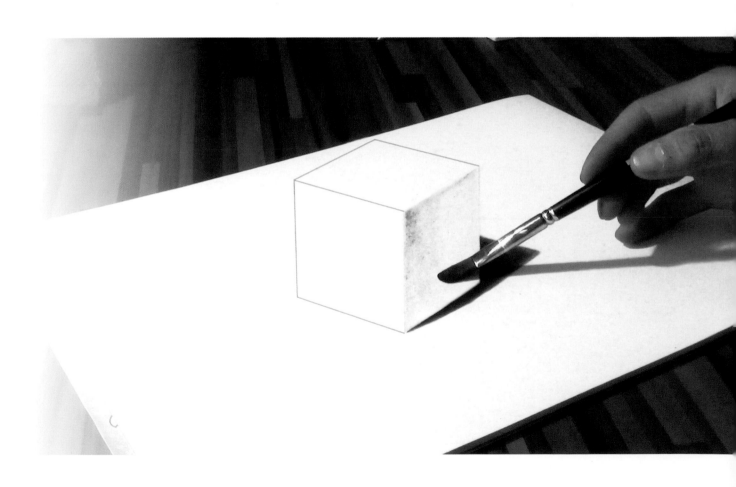

立方體

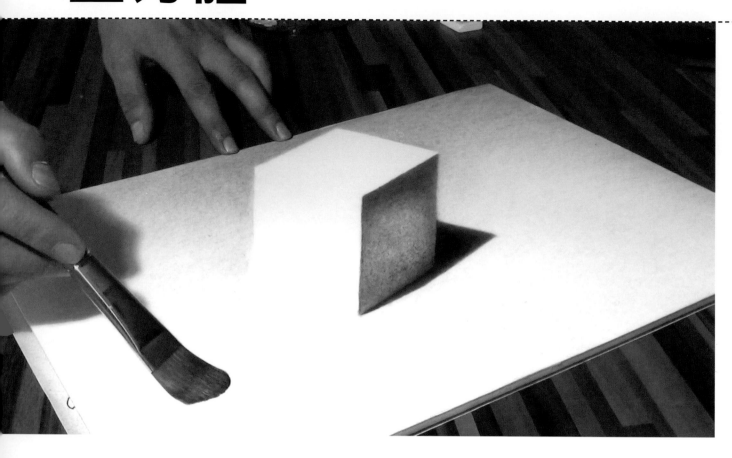

背景＋倒影

我們希望立方體看起來就像放在一張紙上，因此背景必須比物體暗些，如此一來紙張彷彿向後方延伸，立方體則立於其上。取最大的畫筆，在立方體四周及紙張邊緣，以乾筆技法擦上淡淡顏料。立方體前方的空間留白，創造立方體的倒影。

取小號畫筆為畫作做最後修飾，例如將立方體稜角修整俐落。立方體各面的頂部，應該比其餘部分稍暗。

用橡皮擦稍稍擦去以乾筆技法刷上的顏料。沿著立方體上緣，淡淡擦出反光，讓作品更生動。

最後修飾

現在後退幾步看看畫作整體，比起將焦點放在小區塊上，
這樣更能發現不協調之處。如果眼前的錯覺幾可亂真，
那就代表大功告成了！

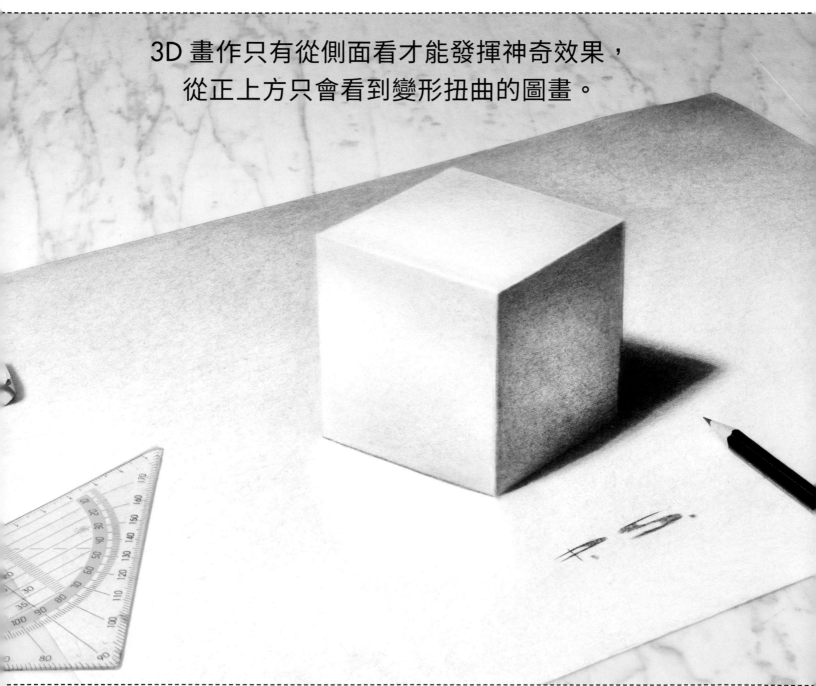

3D 畫作只有從側面看才能發揮神奇效果，
從正上方只會看到變形扭曲的圖畫。

球體

繪製幾何形體時一定要非常留意比例，任何小錯誤觀看者都會立刻發現，特別是描繪球體時。即使是非常細微的歪斜或不協調，比例也會顯得不對勁。

使用媒材

- A3 紙張
- 鉛筆
- 黑色油畫顏料
- 合成毛貓舌筆，4 號和 12 號
- 粗面素描紙

注意我並沒有將球體畫在紙張正中央，稍微偏離中央顯得較隨性，完成後的球體看起來就像飄浮在空中。

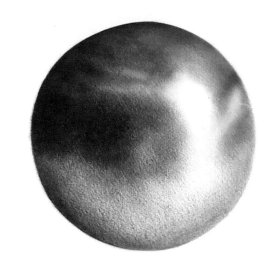

1 底稿

用鉛筆畫球體線稿，可使用第 15 頁介紹的鑰匙孔素描法，或者描下此頁圖稿。

2 輪廓線上色

取 4 號畫筆沾黑色油畫顏料，描出步驟 1 的球體輪廓。球體陰暗面的邊緣須沾取較多黑色顏料，以較粗的線條描邊。反之，另一邊則以較細的線條描繪。

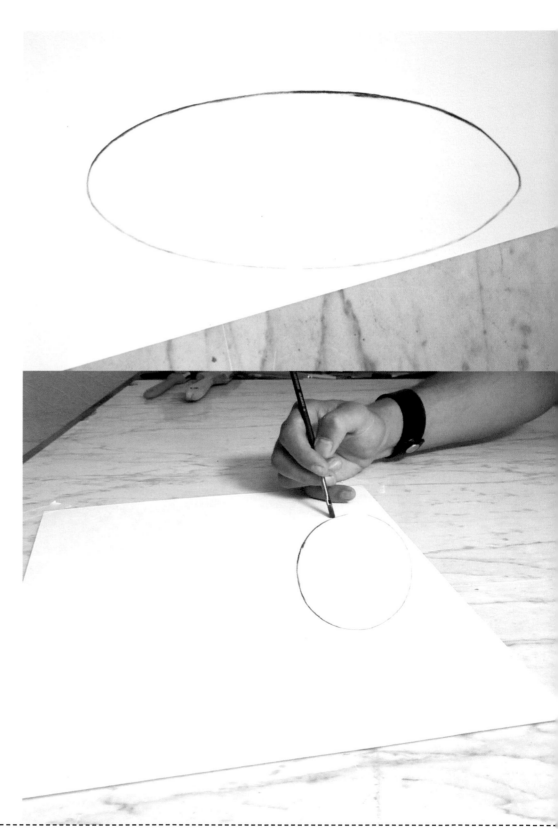

球體

3 加上陰影

盡可能輕輕地乾擦出陰影，使其顯得更立體真實。使用乾筆技法（參見 16 頁），創造亮面流暢地過渡至暗面的變化。

取 12 號畫筆沾少量黑色顏料，在另一張粗面紙上輕擦刷毛，使刷毛均勻沾滿顏料。然後回到球體，在陰影最暗處下筆。

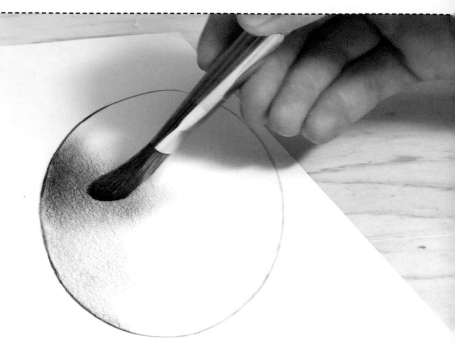

以畫圓方式輕掃球體表面。此手法有助於均勻上色，創造亮面和暗面之間流暢的陰影漸層。

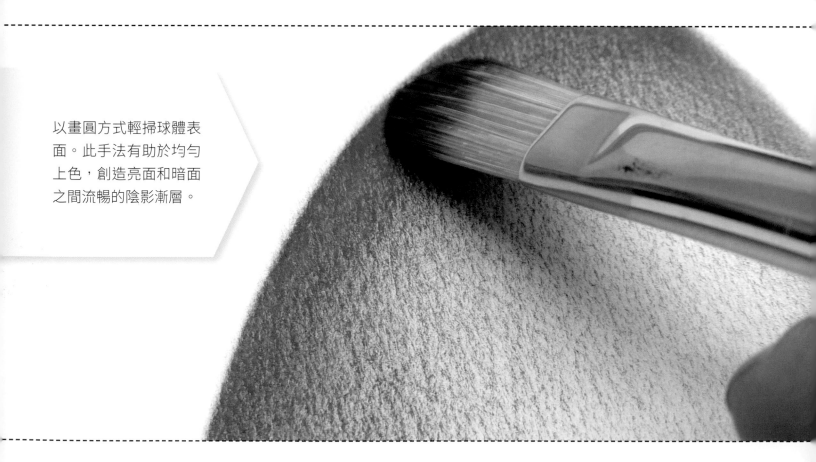

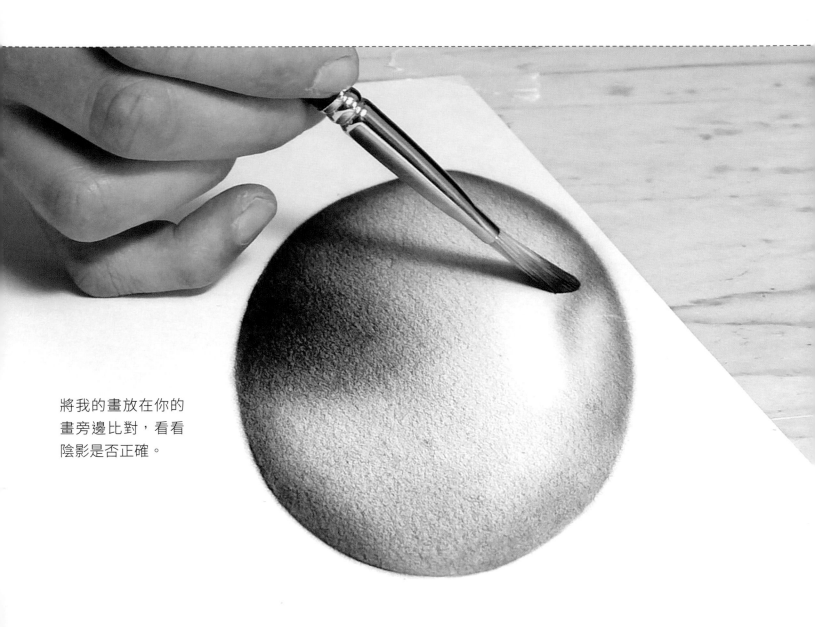

將我的畫放在你的
畫旁邊比對，看看
陰影是否正確。

使用大號畫筆很容易不小心畫到輪廓線外，
可沿著球體邊緣，朝中央以畫圓的手法
使用畫筆，避免超出輪廓。

球體

4 │ 細節

大號畫筆可均勻上色，
適合大塊面。4 號貓舌筆
等小號畫筆，則較適合
繪製球體邊緣等細部，
使球體邊緣盡量保持俐
落圓滑。

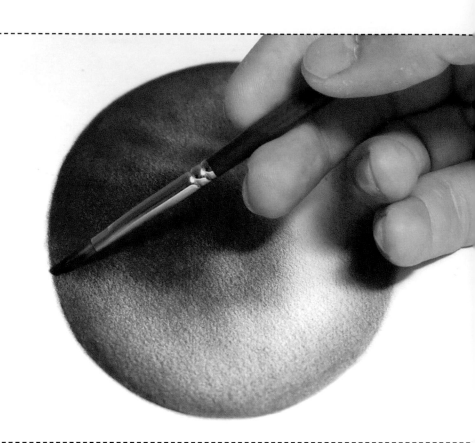

5 │ 投影

現在球體應該差不多完
成了，但似乎和紙張缺
乏關聯，也沒有實體感。
真正的球體會在紙張上
形成投影。

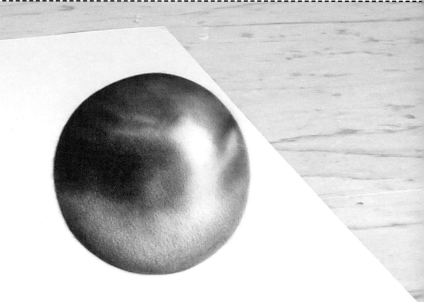

取 12 號畫筆，利用乾筆技法（參見 16 頁）盡可能輕柔的畫出投影。找出球體投影的位置，從中央處下筆，輕盈均勻地擦出影子。

投影應呈橢圓形，邊緣會從暗漸層至亮。隨著繪製投影，刷毛上的顏料會逐漸變少，因此可從影子邊緣開始畫，逐漸向外輕壓。投影靠近球體的部分較暗，邊緣可畫得較明確。盡可能讓影子顯得寫實。

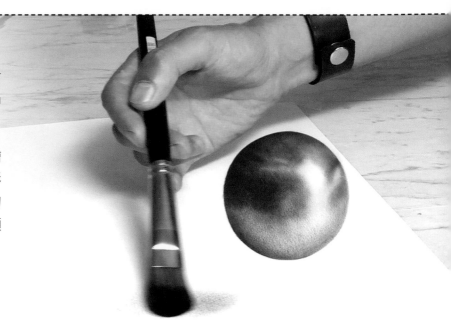

球體看起來應該彷彿飄浮在空中，陰影最好不要緊貼著球體下方，稍有距離較佳。

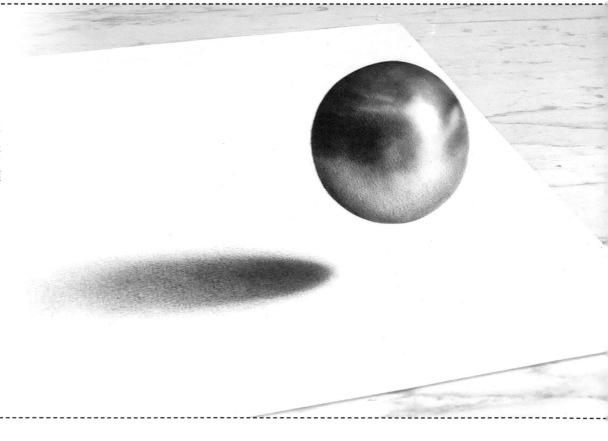

球體

6 完美的圓

如果上色正確，現在球體應該看起來是個完美的圓形。再次檢查是否有不協調之處：球體是否寫實？陰影是否夠深？

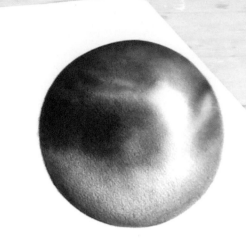

當我檢查自己的畫作時，注意到邊緣不太圓滑，因此用鉛筆修正，畫得更俐落些。

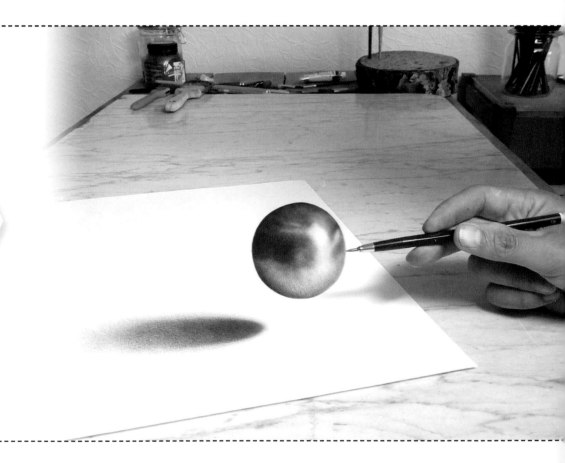

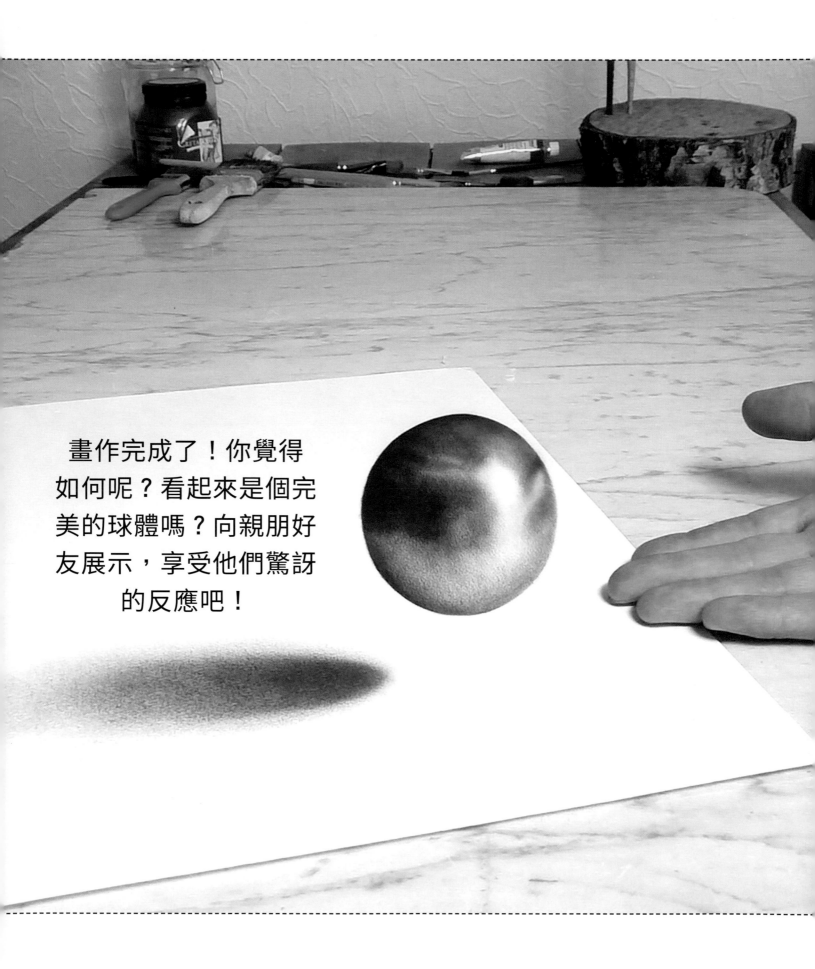

畫作完成了！你覺得如何呢？看起來是個完美的球體嗎？向親朋好友展示，享受他們驚訝的反應吧！

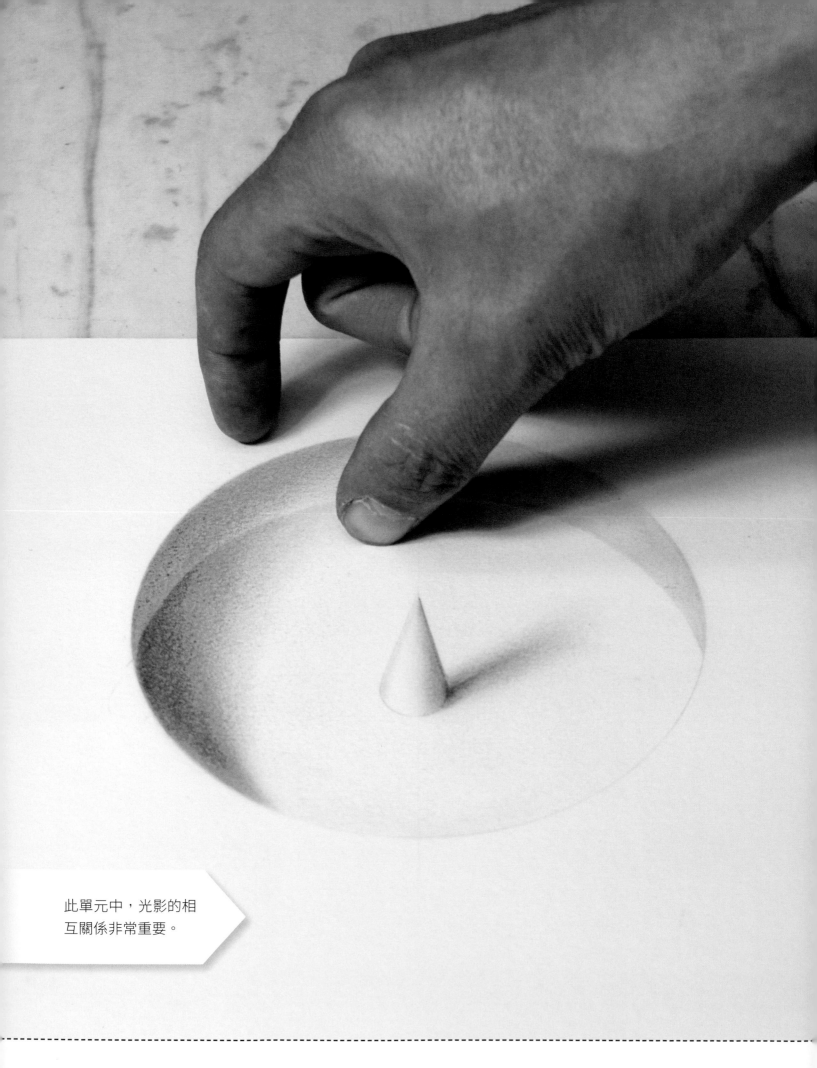

此單元中，光影的相
互關係非常重要。

洞

不同於其他單元中的畫作有如躍出紙面,這個單元的畫作卻像陷入紙張,將教你如何繪製 3D 凹洞。雖然意象本身相當簡單明瞭,效果卻非常吸睛。目標是讓凹洞彷彿真的陷入紙張表面,只要寫實的陰影和少許繪畫訣竅就能完成。

使用媒材

- 鉛筆
- 約 A4 大小的素描或水彩紙,中等紋理
- 光碟,或其他可描畫圓形的物品
- 尺
- 黑色油畫顏料
- 合成毛水彩筆,4 號和 12 號

1 素描

用鉛筆在紙張中央畫一條直線。接著借助光碟或其他用來描圓的物品,畫一個完整的圓形。以直線為基準,將光碟垂直向下移動約 1.3 公分,在第一個圓形裡描出另一個圓弧。

接著沿著光碟中心小孔下半部描線,然後用尺在圓弧上方畫出圓錐。完成的線稿如右圖:

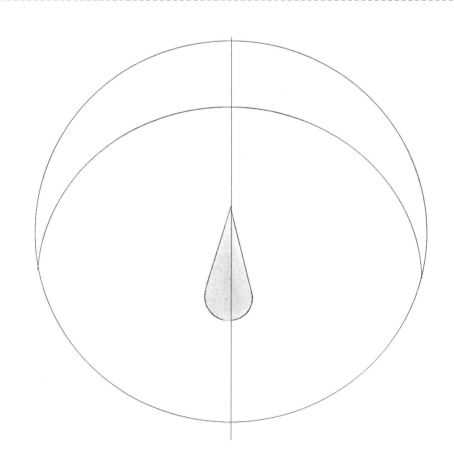

洞

加上陰影

從亮面到暗面的漸層必須保持
柔和,才能畫出寫實的陰影。
油畫顏料搭配乾筆技法是完成
此效果最簡易的方式。

取 12 號畫筆沾些許黑色
油畫顏料,在另一張粗面
紙上摩擦,直到顏料不再
濕潤。每次沾取顏料,畫
在作品上之前,都要重複
此步驟。

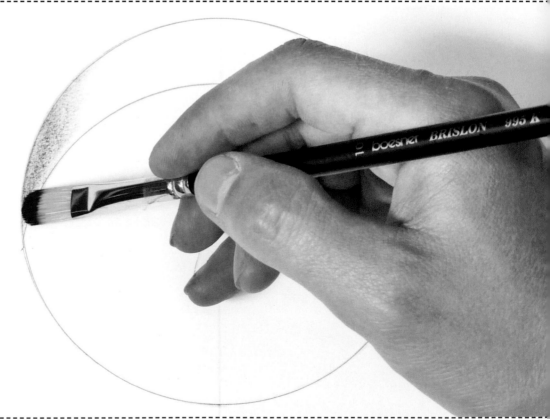

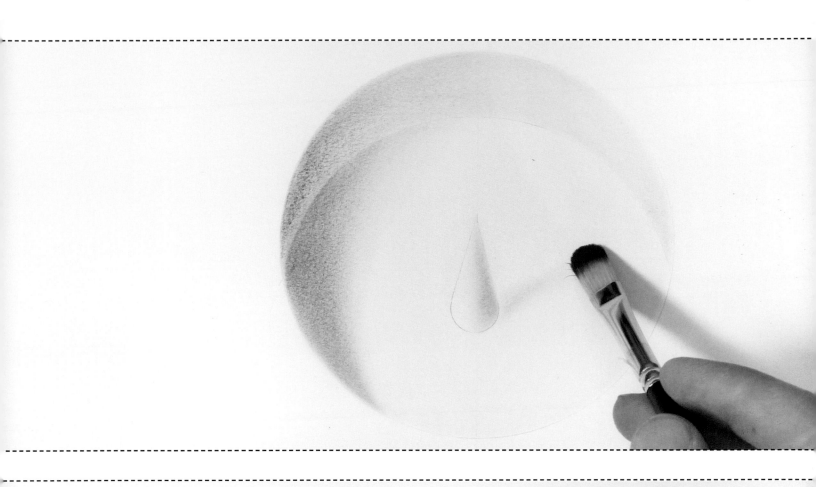

依照描繪區塊大小，交
替使用 4 號和 12 號畫
筆。如果用小畫筆繪製
大塊面的陰影，顏料容
易不均勻。

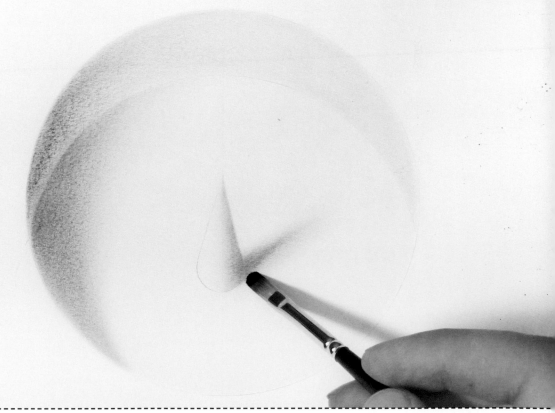

洞

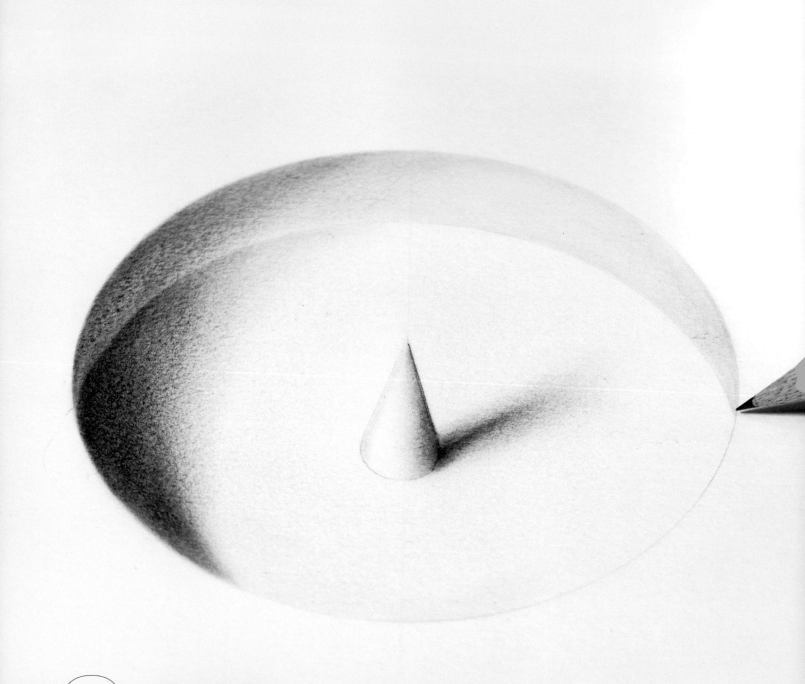

③ 最後修飾

再次使用鉛筆,將凹洞邊緣和圓錐尖端描繪得更清楚明確。

現在退後幾步，檢查作品是否呈現 3D 效果？是否看到任何部分暴露出畫面的扁平感？也許某些地方可以再深一點？如果確實執行每個步驟，從側面 45 度角觀看時，凹洞會顯得很寫實。

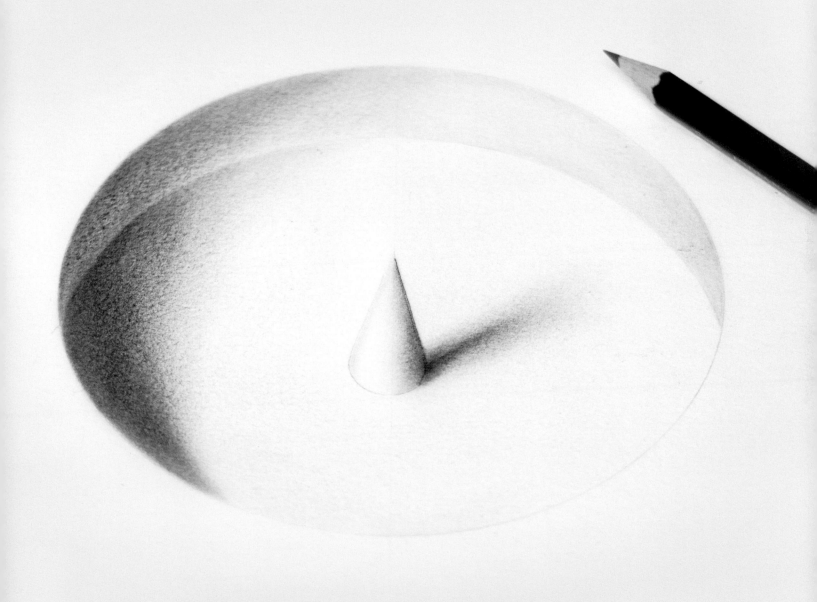

拉開距離觀看作品，即使最細微的
不協調之處也不會遺漏。

樂高積木

單元四中將利用前面所學的技巧，繪製彩色物體：三塊樂高積木。如果家裡沒有樂高，可利用書中的相片作圖。

使用媒材

- 素描紙
- 鉛筆
- 油畫顏料，紅色、綠色、黃色、黑色、白色
- 合成毛水彩筆，不同尺寸數支
- 調色盤

1 素描

閉上一隻眼睛，將焦點放在樂高上。下巴下面墊一本書，看著紙張描出樂高的輪廓。可視需要用尺將樂高的邊緣畫得筆直。此素描方式可將樂高投射至平面，創造拉長的素描，但是從側面觀看比例卻正確無誤。

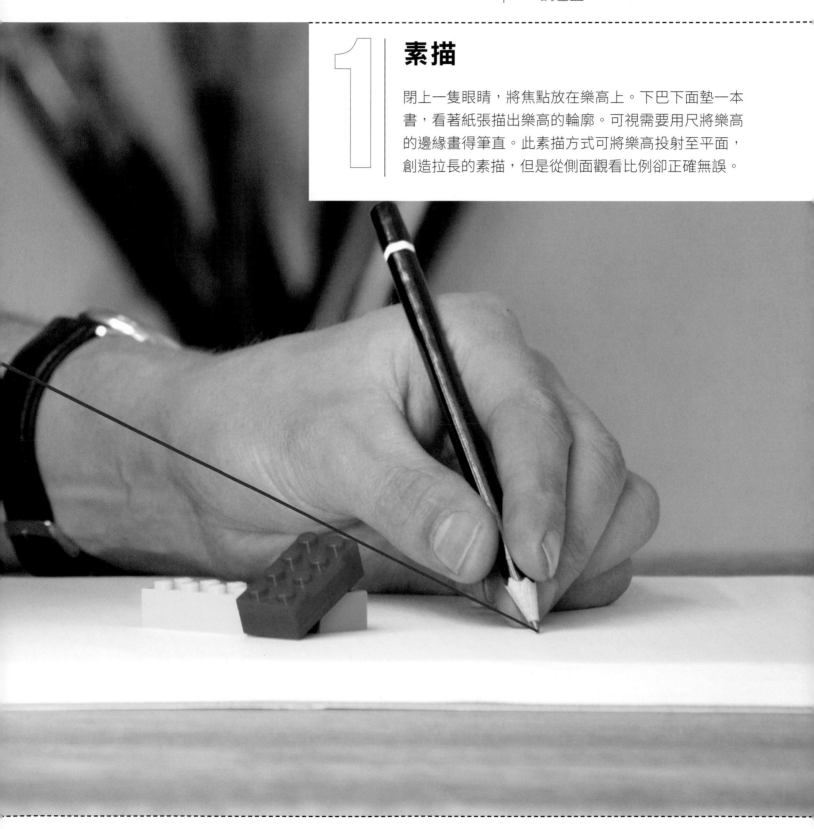

樂高積木

素描時頭部保持不動，盡可能如實畫下積木輪廓線。

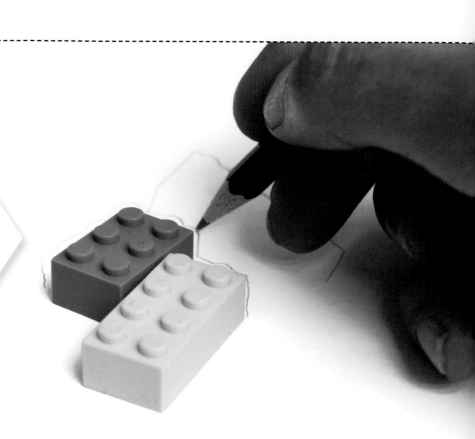

2 上色

完成正確的輪廓線後，即可恢復正常坐姿。作畫時
必須能夠移動頭部，從不同角度觀看樂高積木。

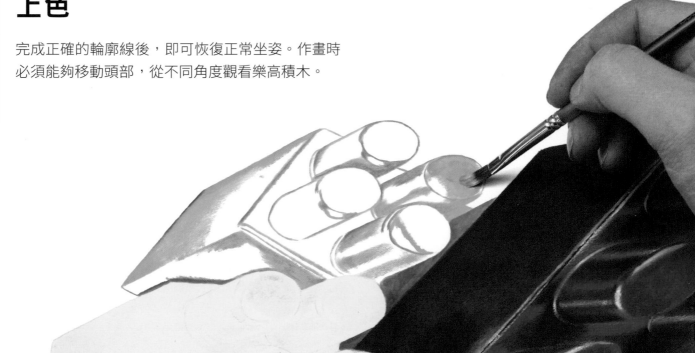

現在用樂高的基本色（此處為紅色、
綠色、黃色）填滿輪廓線內部，目
前還不需要加上陰影。

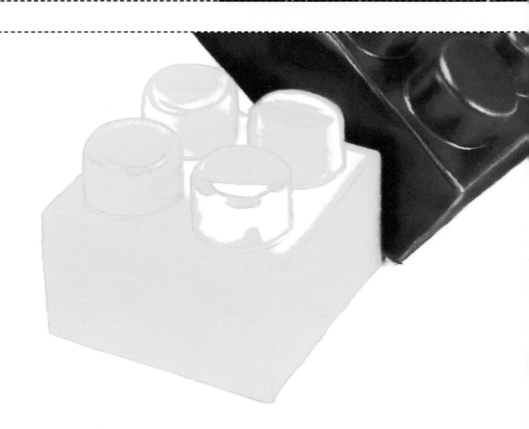

樂高積木

油畫顏料能以自然的色調，創造富立體感的寫實圖畫。

加上陰影

現在在各個基本色中加入少許黑色。在調色盤上混合顏料，直到調出與樂高陰影一致的顏色。沾些許顏料，在另一張粗面紙上摩擦，直到顏料不再濕潤，筆刷只帶少許顏料。

接著從陰影最暗處下筆，輕輕均勻地為每一塊樂高刷上陰影。若使用乾淨的畫筆在明亮處添加顏料，可能會形成不均勻的明顯筆觸。均勻上色將使樂高看起來真實生動。

由深至淺加上陰影。

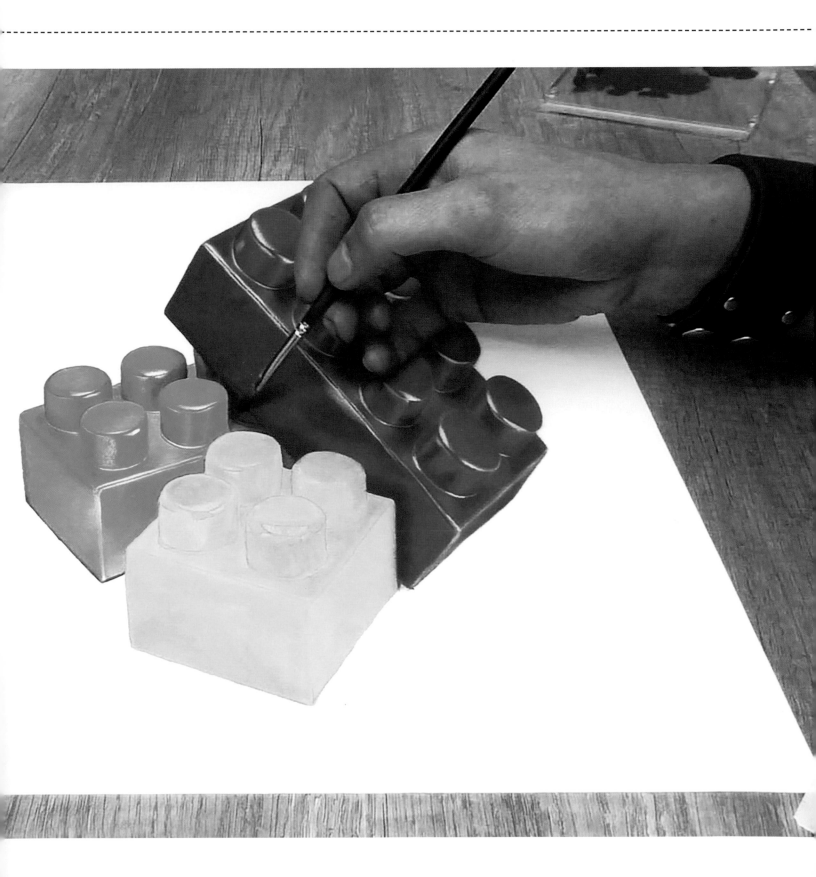

樂高積木

投影

現在可以開始畫投影了。投影能讓畫面看起來具實體感，更添寫實度。務必以流暢均勻的輕盈手法繪製陰影漸層。

這個步驟使用大號的乾淨畫筆，畫筆越大，顏料越均勻。刷毛盡量沾滿黑色顏料，然後在粗面紙上滾動摩擦，直到筆刷剩下少許顏料，幾乎全乾。

同樣從最深的區塊下筆，慢慢往較明亮的部分畫去。此時畫筆上的顏料會越畫越少，較適合畫明亮的部分，創造流暢的明暗漸層。

恰如其分的陰影是
打造完美 3D 效果
的重要環節。

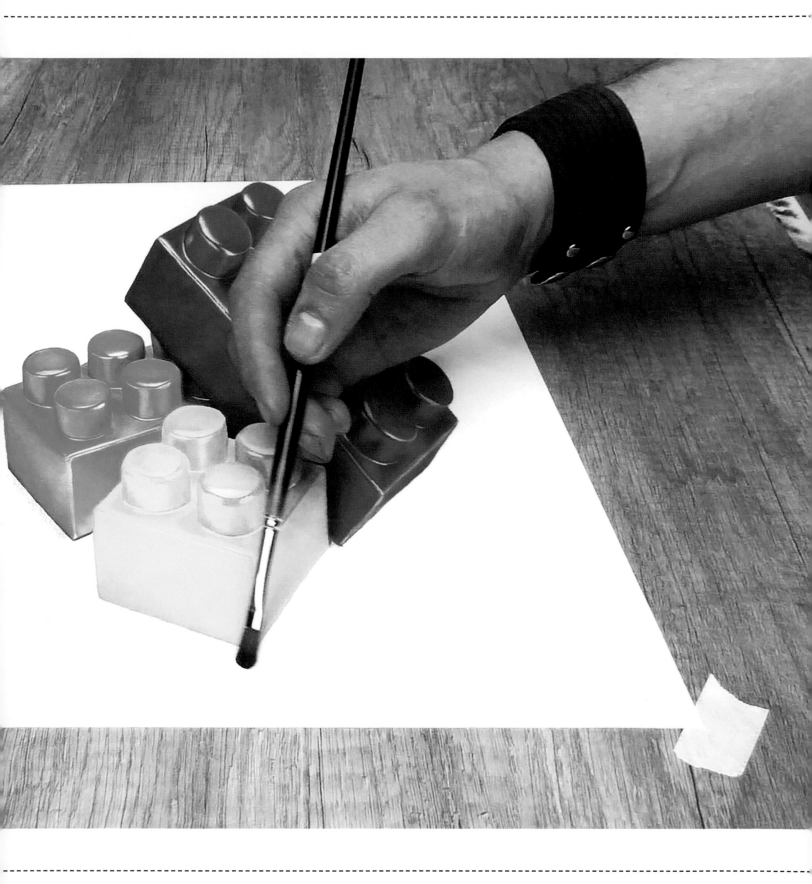

樂高積木

5 | 提亮

提亮（shine）樂高可增添立體感，顯得更自然。取一支乾淨的畫筆，沾白色顏料畫在樂高閃亮的反光處。輕壓刷毛上色，切忌來回塗抹，否則白色會與下層顏料混合。

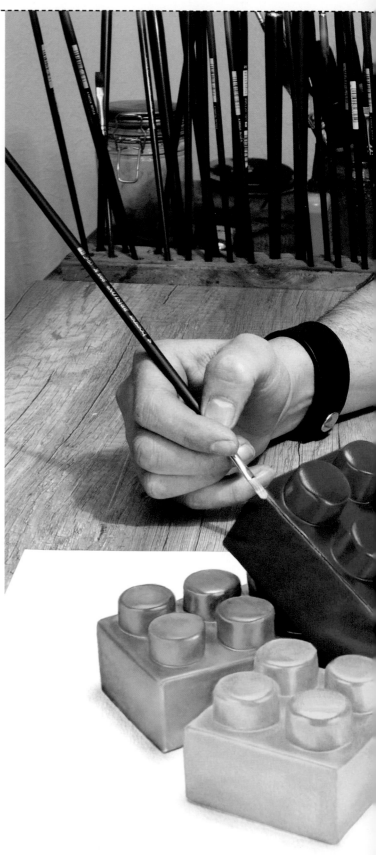

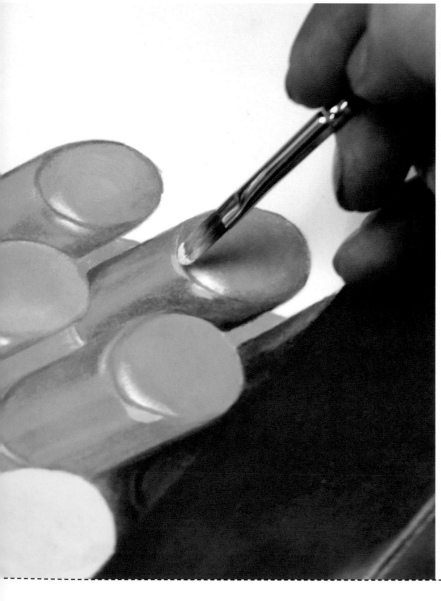

樂高積木

6 超越限制

現在樂高應該看起來非常立體，不過我們要裁去周圍的紙張，讓樂高真的凸出紙面，創造更強烈的錯覺。用剪刀剪掉紅色樂高上方周圍的紙張，樂高看來彷彿堆在紙上。

現在回到一開始素描樂高時的姿勢，將下巴放在書堆上，再次檢查畫作。樂高是否真實感不足？也許遺漏了哪個步驟？還有哪裡可以加以改進？如果畫作正確完成，3D 效果應該非常明顯。

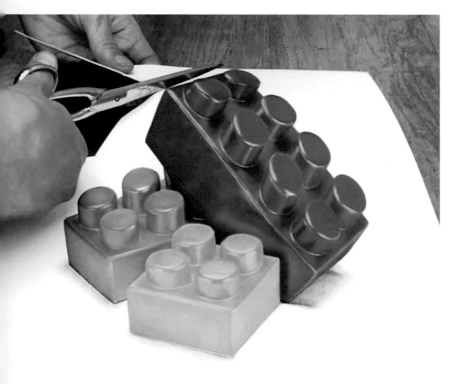

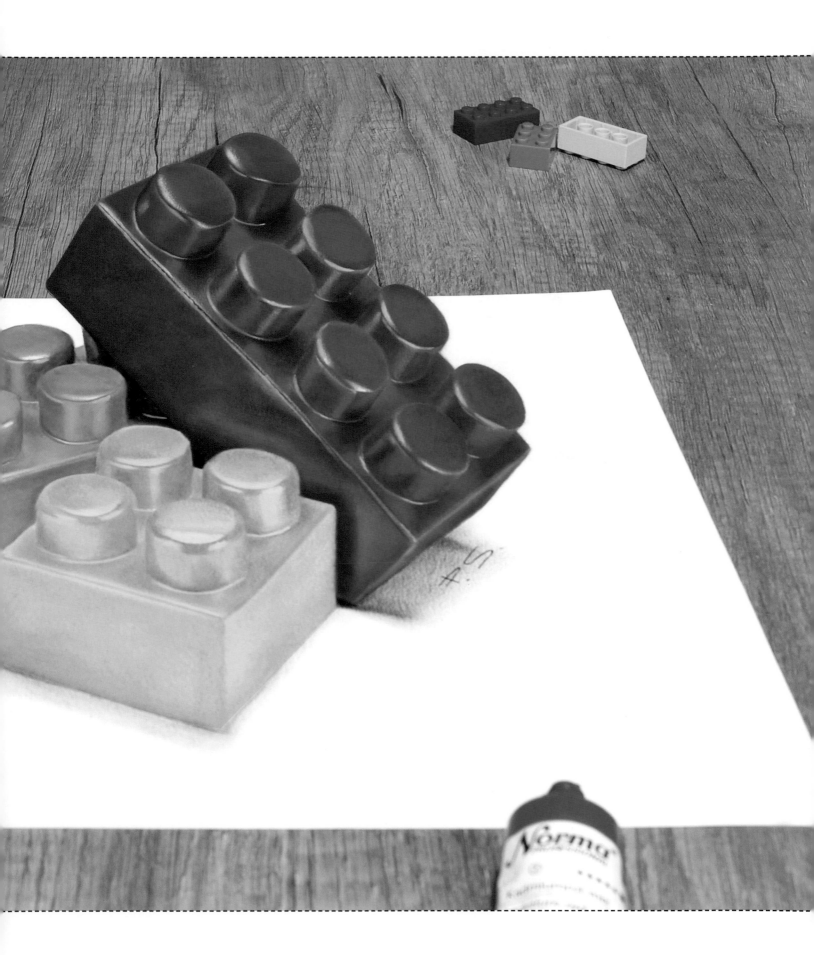

飛機

接下來要畫飄浮的物體——在紙張上空「飛行」的飛機！這個單元將真正考驗你的繪畫技巧，畢竟我們希望飛機好像真的正在飛，而不是畫在紙上，連影子都變形了。不過別擔心，讓我們一步一步來！

使用媒材

- 水彩紙
- 鉛筆
- 油畫顏料，藍色和黑色
- 小號和大號油畫筆
- 簽字筆，黑色、藍色、金色（黃色亦可）
- 碎布（上色用）

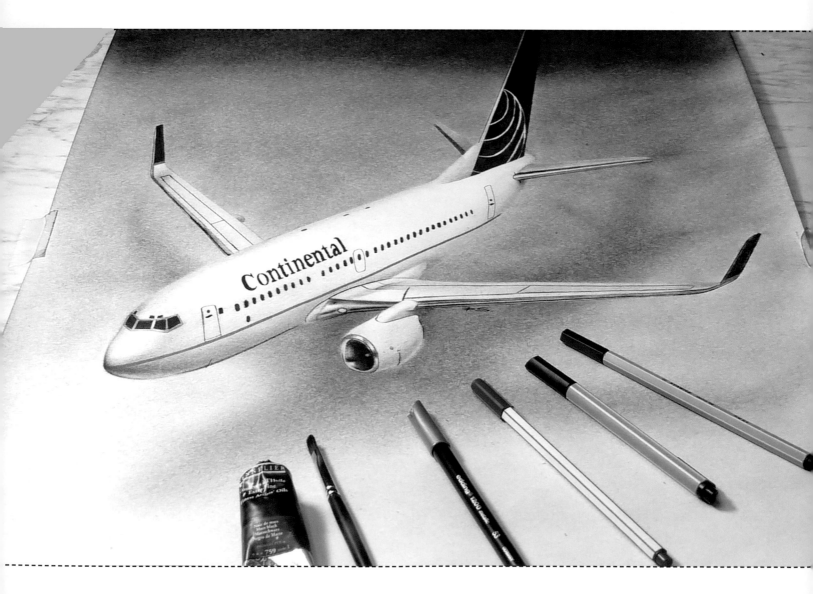

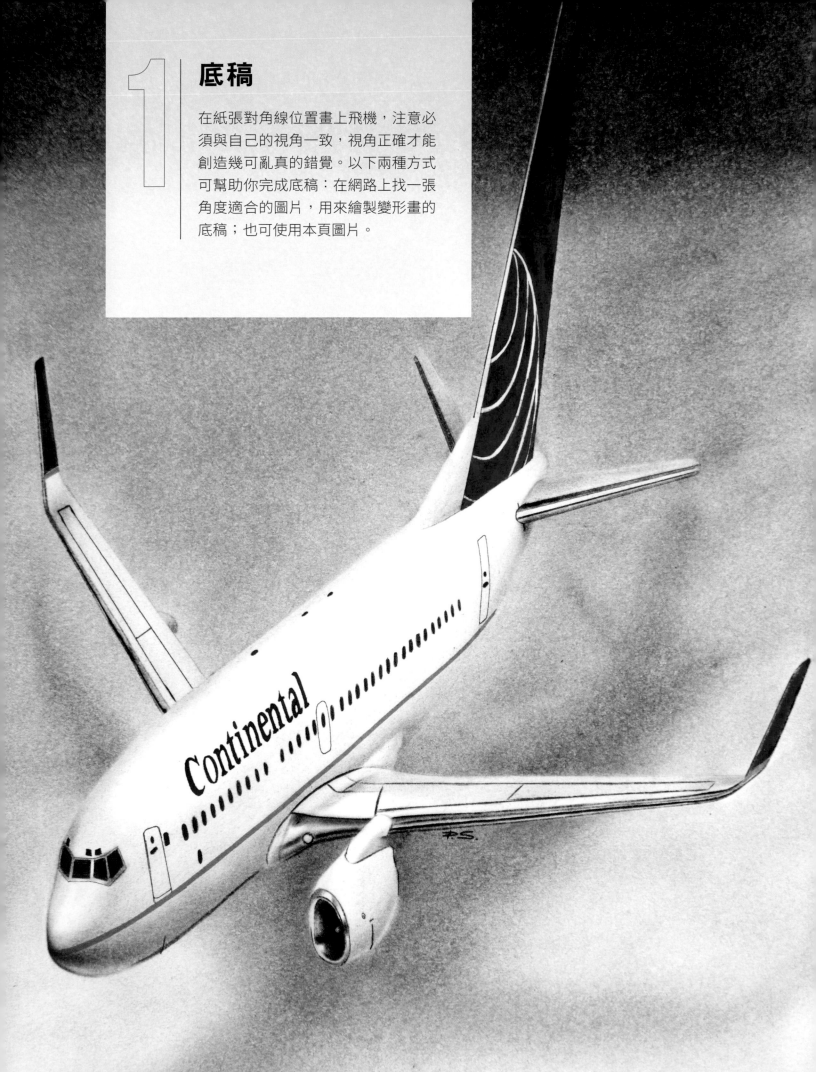

1 底稿

在紙張對角線位置畫上飛機，注意必須與自己的視角一致，視角正確才能創造幾可亂真的錯覺。以下兩種方式可幫助你完成底稿：在網路上找一張角度適合的圖片，用來繪製變形畫的底稿；也可使用本頁圖片。

飛機

2 | 細節

這個步驟的目標是要加深背景，突顯機身留白，創造飛機在紙張上方飛行的錯覺。

取小號畫筆，利用乾筆技法（參見 16 頁）沿著飛機外圍描繪背景。這同時也是飛機的輪廓線。

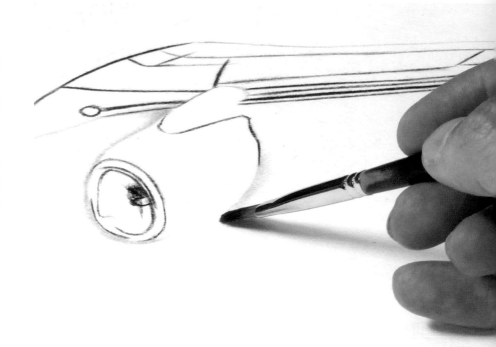

接著到用尺，以及黑色、金色和藍色簽字筆畫上機身細節，例如機翼的線條、窗戶、字樣。

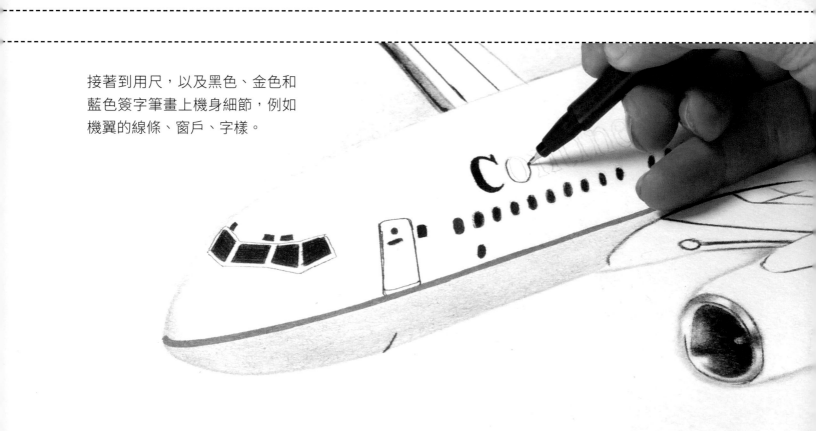

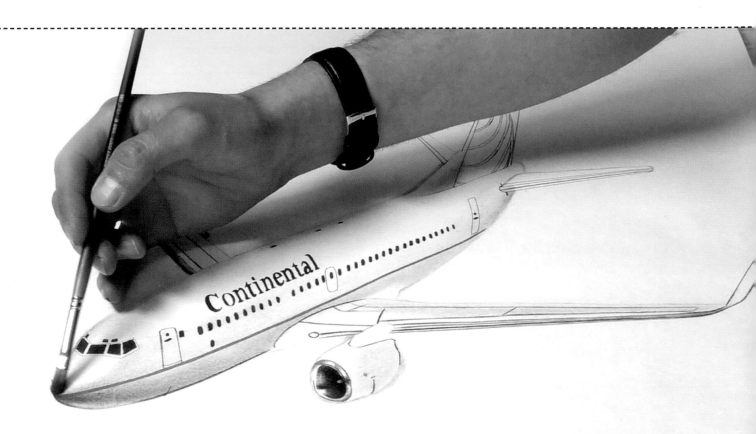

加上陰影

現在可以開始在機身加上陰影了。
大號畫筆沾取少許黑色顏料,以
乾筆技法在機腹加上陰影。隨著
輕擦刷毛,顏料也會變得越淺越
均勻。別忘了小細節,如機翼上
的藍色裝飾!

柔和流暢的明暗漸層,
可讓機身顯得渾圓立體。

飛機

4 背景

背景看起來應該在飛機下方,彷彿是截然不同的高度。因此背景必須比飛機暗,並加上飛機的投影,達到此效果。

從距離機頭最遠的陰影部分下筆。深淺不同的陰影可讓機尾宛如正要離地升空。

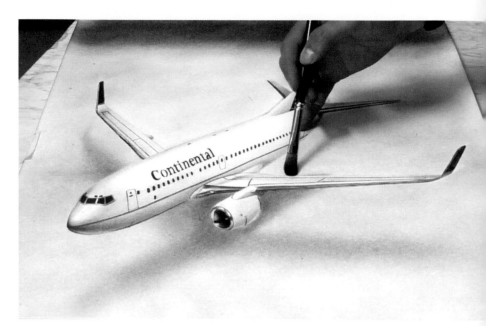

將碎布揉成一團,沾取黑色顏料,然後在另一張粗面紙上摩擦,直到碎布沾滿顏料,且能均勻上色。用畫圓輕擦的手法,為背景深處添加陰影。一開始力道稍輕,然後逐漸加重,並使上色均勻。

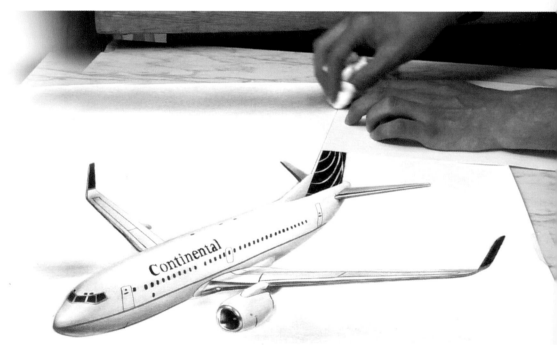

以碎布上色時,用紙張遮蓋機尾
即可保持畫面乾淨。

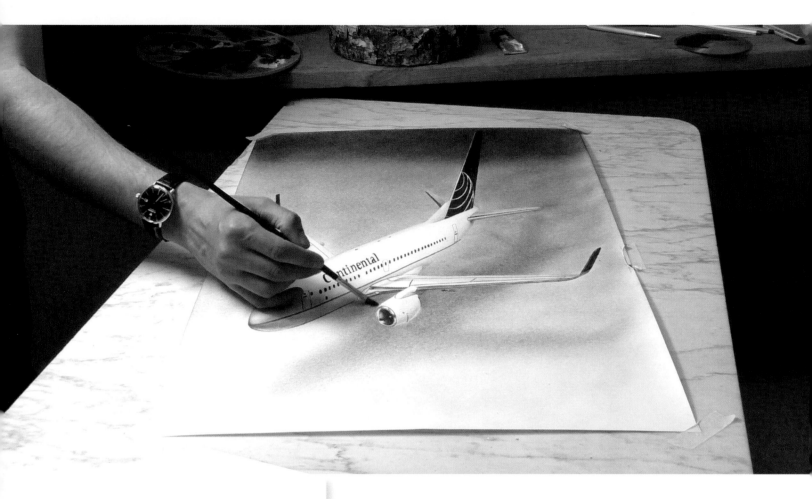

投影應比背景其他部分更
暗，視需要加重陰影。此
步驟可使用畫筆。

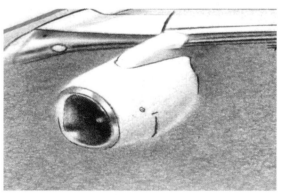

飛機

5 完美比例

往後退幾步檢查成品。我習慣退後大約 1.5 公尺，以 45 度角（3D 效果最佳）俯視檢查我的作品。我會往前後左右慢慢移動，稍微蹲低或站高，直到確認飛機的比例沒有歪曲，寫實完美。

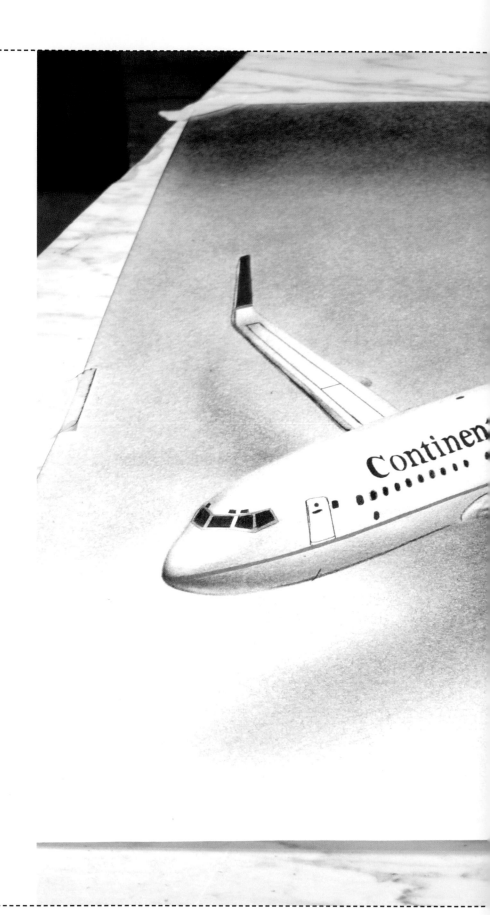

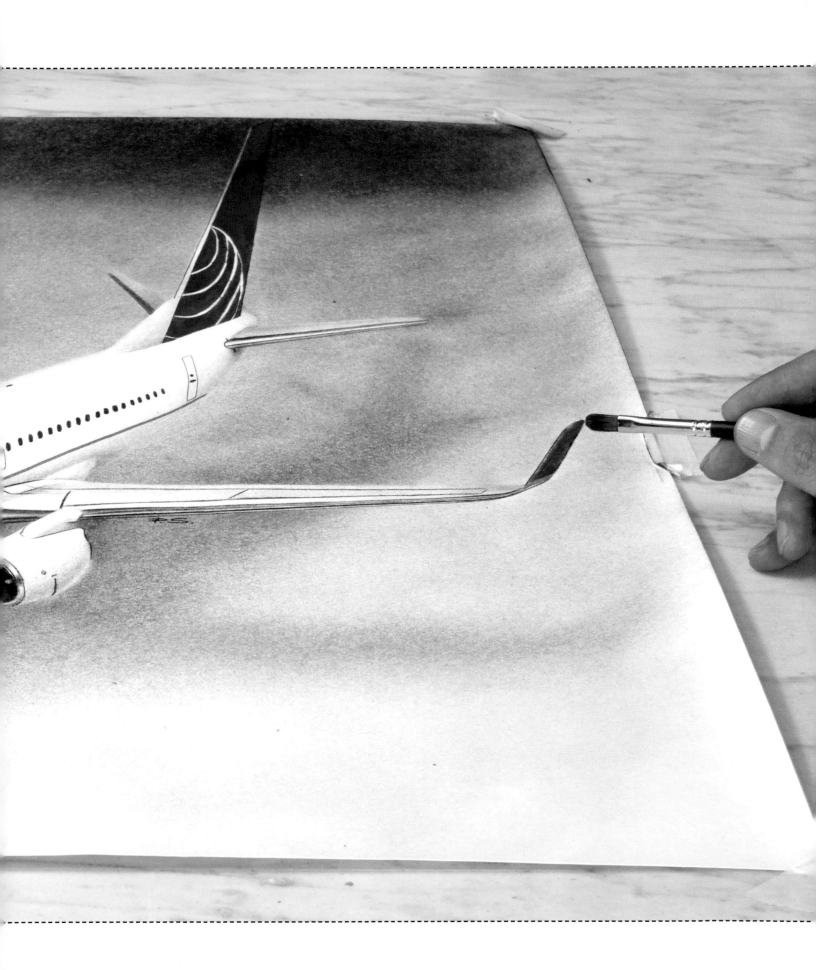

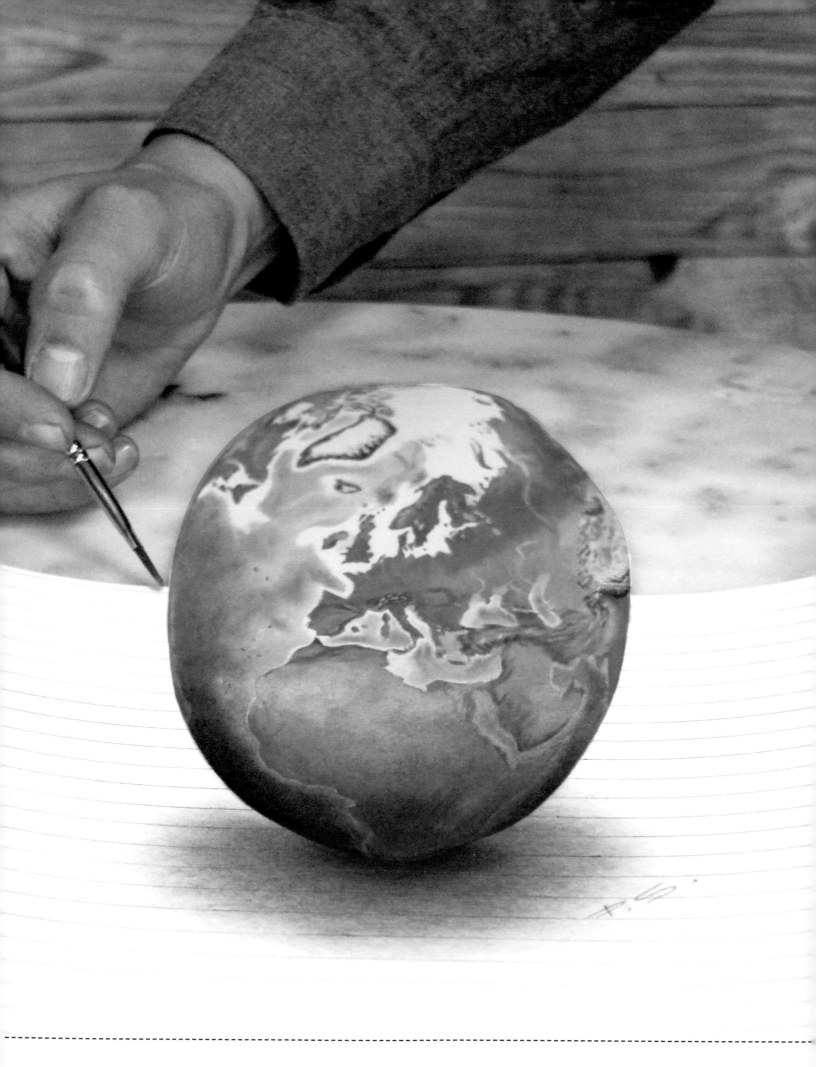

地球

我們都很習慣欣賞地球的圖像，因此為了讓作品在觀看者眼中呈現立體感，下筆必須非常精準。然而徒手畫圖很難完美複製物體，其實也沒有必要，因此這件作品應該看起來像圖畫，而不是相片，些許不完美也無妨。

不過還是要盡可能讓地球看起來是圓形，每塊大陸也必須維持自然的比例。選用正確的顏色也是令畫作栩栩如生的重點。

使用媒材

- 大張（A3）素描或水彩紙
- 繪圖紙膠帶
- 小盤子
- 鉛筆
- 油畫顏料，白色、黑色、綠色、藍色、黃色、焦茶、赭黃
- 油畫筆
- 剪刀
- 尺

1 底稿

用紙膠帶將畫紙固定在繪圖桌上。接著下巴放在桌面上，或放在紙張前的書本上，畫圖時保持同一姿勢。

在紙上立起小盤子，閉上一隻眼睛，沿著盤子邊緣描下輪廓，並確認圖畫大約在紙張中央。如此會在水平表面上畫出一個垂直立起的圓形。完成的底稿其實是橢圓形，但是從你的角度看是完美的圓。

現在在圓形內部畫上地球的細節，例如各大洲。參考地圖繪製，盡可能讓地球顯得寫實。

地球

2 | 上色

混合鈷藍（cobalt blue）和白色，描畫整個圓形的輪廓。用鈷綠（cobalt green）做為各大洲的基本色，混合少許焦茶降低彩度明度，使其更自然。

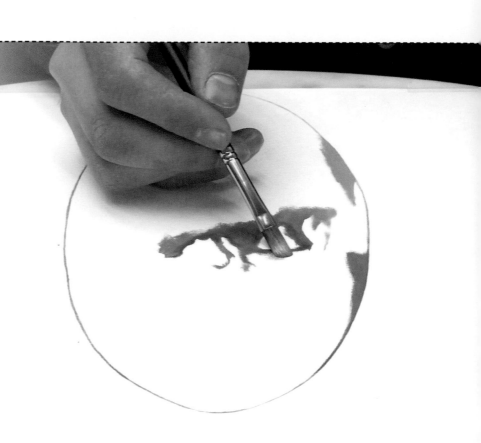

鮮綠調入赭黃和白色，繪製草原。

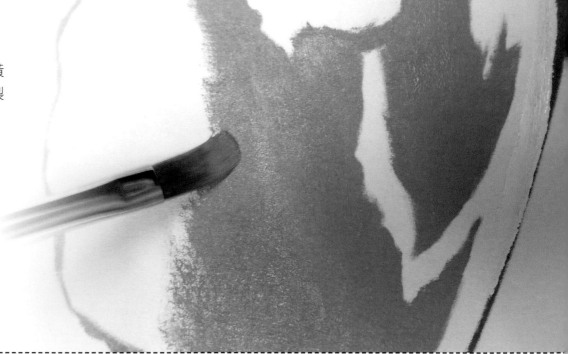

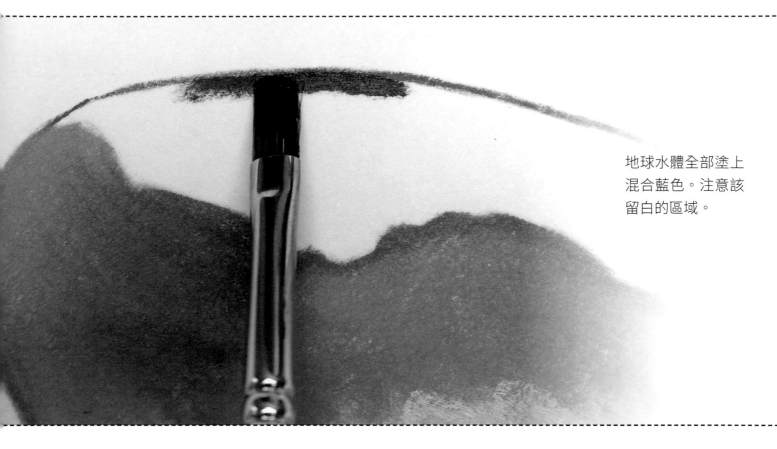

地球水體全部塗上
混合藍色。注意該
留白的區域。

另以乾淨的畫筆，觀察
參考的地圖，在地球顏
色最淺處加上白色。用
濕畫法（參見 18 頁）由
淺至深上色，確保漸層
柔和流暢。

沾取更多白色顏料描繪
較淺處；顏色較深的部
分，則用畫筆混合白色
和藍色底色。油畫顏料
乾得很慢，因此可以使
用此技法。

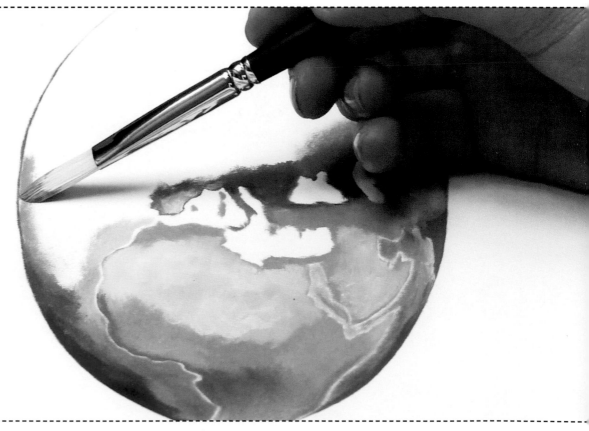

地球

現在取另一支乾淨的畫筆，沾取少許黑色顏料，然後在另一張粗面紙上摩擦滾動，直到刷毛幾乎全乾。此時筆刷應該只會在紙面留下極淺的黑色。接著觀察地圖，從最淺處下筆，漸漸畫至顏色最暗的部分。

後退幾步，檢查地球是否對稱平均，並視需要作修改。

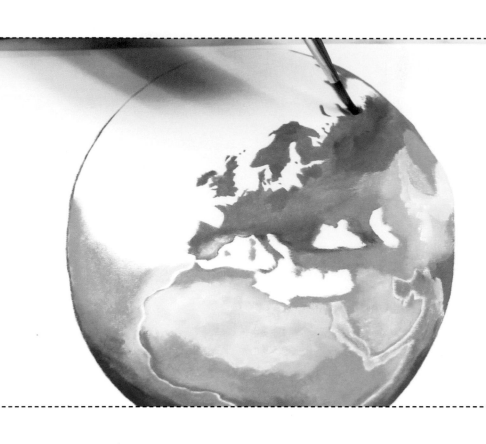

3 加上陰影

現在畫作幾乎完成了。地球立在紙上會投下陰影，因此必須在下方加上柔和的影子。

用大號水彩筆沾取少許黑色顏料，在另一張粗面紙上擦去大部分顏料。接著直接在地球下方由深至淺輕掃，逐漸加重力道，創造陰影。

4 切割＋線條

此手法會讓雙眼以為地球立在紙上。在背景上畫一條穿過地球的水平線（不要畫到地球），然後沿著線和地球邊緣剪下紙張外圍，使圖畫彷彿凸出紙張表面。

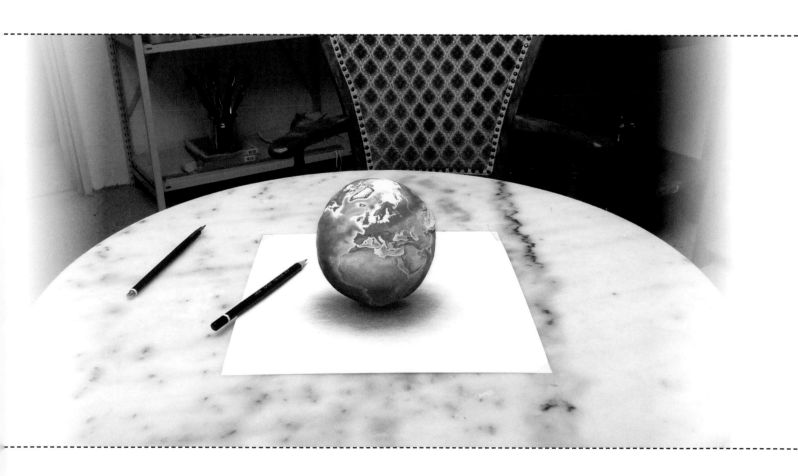

地球

測試 3D 效果

畫作完成後,把頭放在之前畫底稿的位置。從這個角度看去,畫作應呈現 3D 的球體。閉上一隻眼睛效果更明顯。

你注意到的第一件事情是什麼?球體下的陰影是否寫實?投影呢?是否有任何不足之處使畫作看起來扁平?可視需要調整畫作。若確實執行每個步驟,地球看來應似伸手可及又不失真實感。

若沒有基準點,肉眼不容易抓到畫面重點。在背景加上水平線可提供雙眼觀看的基準點,同時地球看起來就像站在紙上,加強 3D 效果。

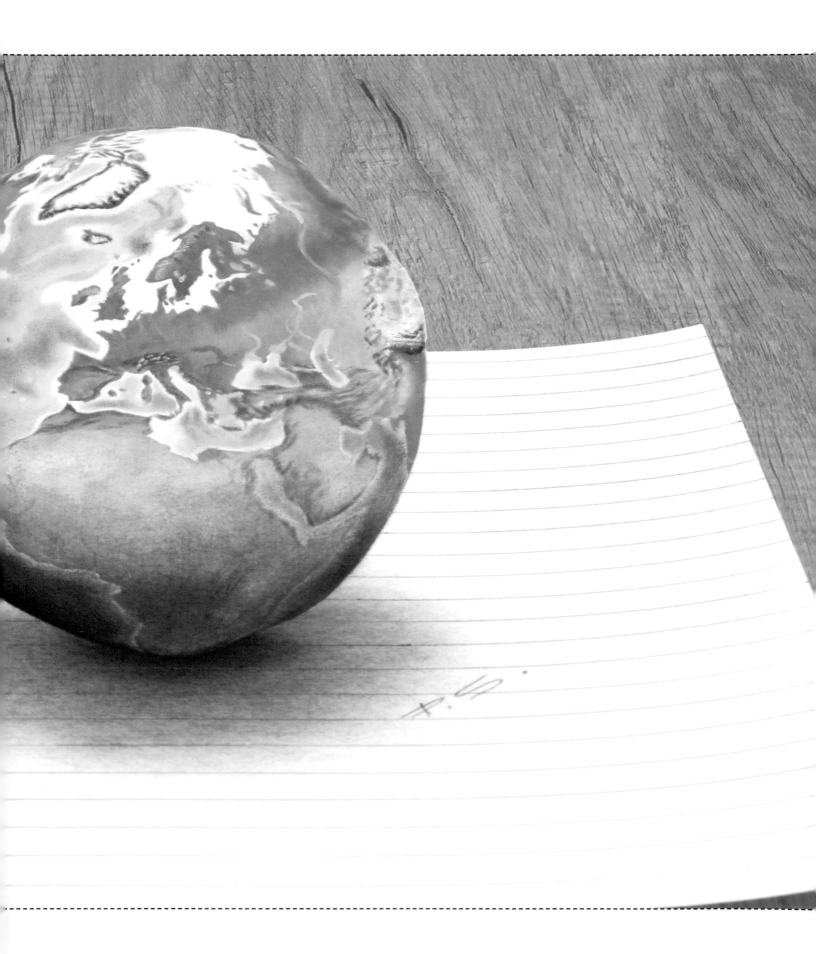

玻璃杯

這個單元相當具挑戰性，我們要畫 3D 效果的玻璃杯。玻璃杯不容易描繪，因此需要特別留意幾個細節，才能畫出透明度。高明的光影和反射亮點，才能勾勒出透明物體的形狀和明亮感，杯中水也要表現出清澈與流動性，動筆時切記這幾個重點。

使用媒材

- 紙
- 鉛筆
- 黑色油畫顏料
- 貓舌筆，4 號和 12 號
- 尺
- 大號油畫筆，如 6 號或 8 號，以及 12 號
- 剪刀或美工刀

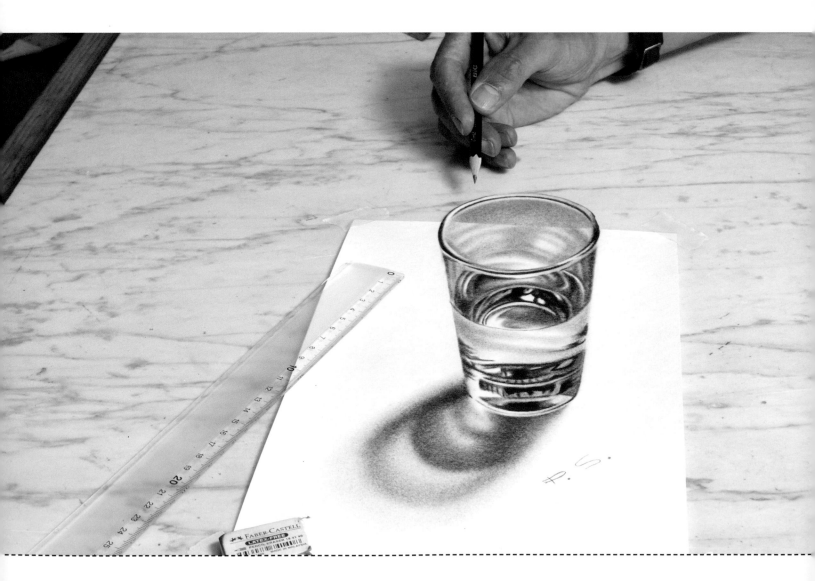

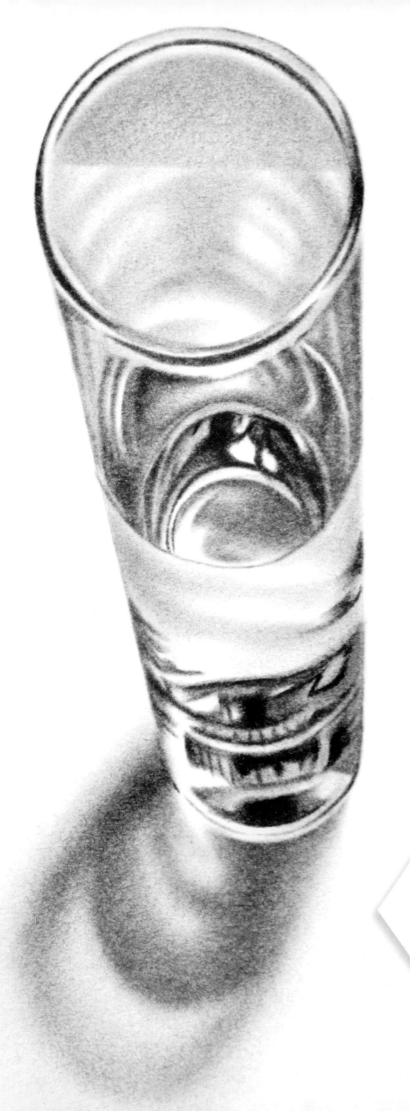

1 | 底稿

目標是將玻璃杯畫成變形畫（參見 19 頁），創造立起來的錯覺。即使從側面看，杯子也應該合乎比例，有如放在桌上或紙上。

將玻璃杯離自己較遠的背面拉長，創造拉長變形的透視。玻璃杯必須看起來是真實尺寸，過大或過小都會立刻顯得不真實。

繪製玻璃杯底稿有兩種方法：

方法 1：將玻璃杯放在繪圖桌上，以鑰匙孔素描法（參見 15 頁）依樣畫在紙上。

方法 2：也可直接臨摹左圖，這是比較簡易的方式。

玻璃杯

2 描繪暗處

再看一次 69 頁的圖片，然後用貓舌筆描畫看起來幾乎或全黑的部分。現在筆刷上的顏料減少了，繼續以輕掃的手法從邊緣開始繪製暗處，完全覆蓋鉛筆線。

使用覆蓋性佳的黑色油畫顏料。

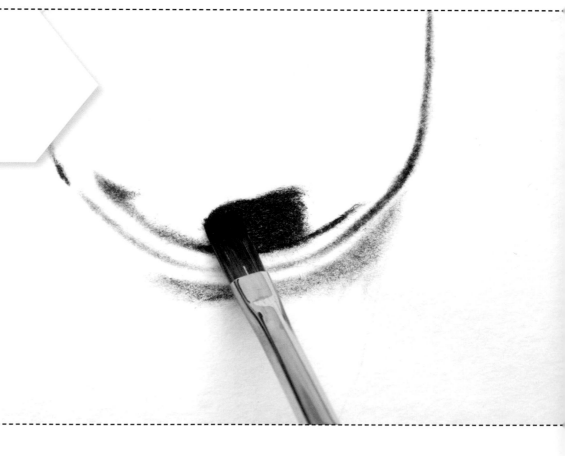

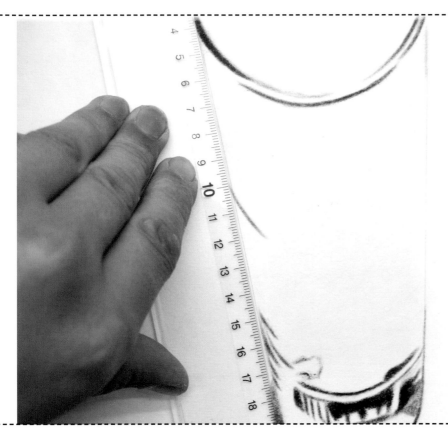

杯身兩側應該是灰色的，可利用
鉛筆和尺畫上淡淡的直線。

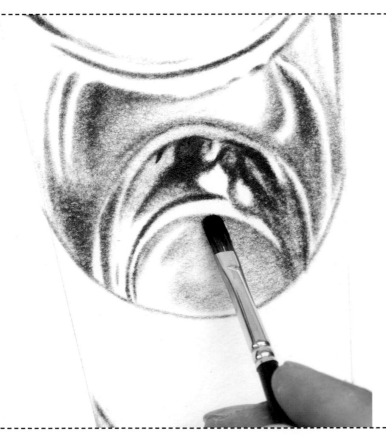

用大號筆刷（6 或 8 號）以乾筆
技法（參見 18 頁），描繪面積
較大的灰色部分，如杯中的水。
在粗面紙上擦去顏料時，可依照
下筆部分的深淺，增減留在刷毛
上的顏料份量。使用幾乎全乾的
12 號畫筆，繪製更大的灰色區
塊，如玻璃杯中的反射和倒影。

玻璃杯

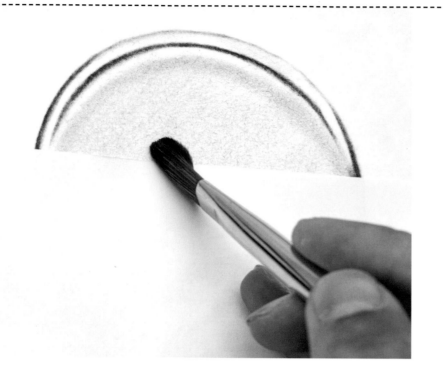

取一張紙，蓋住一半的杯口，然後以輕掃的手法加深杯口上半部，畫到遮蓋用的紙也沒關係（後面會解釋原因）。

3 投影

真正的玻璃杯會投射影子，投影在 3D 圖畫中扮演重要的角色。少了幾可亂真的影子，圖畫就不會有真實感。

你必須精準無誤地描繪影子，創造柔和寫實的陰影。依照步驟 2 的基礎技法，以貓舌筆沾少許黑色顏料，在粗面紙上摩擦滾動，直到顏料所剩無幾。接著從杯底陰影最暗處下筆，以輕掃的手法由深至淺畫出影子。

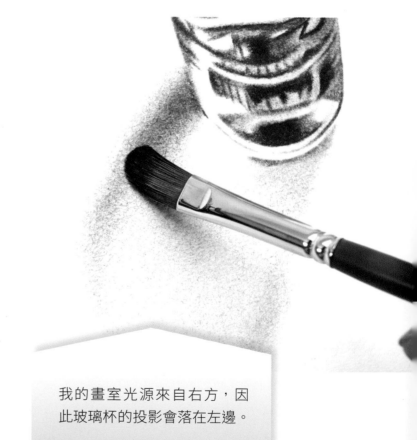

我的畫室光源來自右方，因此玻璃杯的投影會落在左邊。

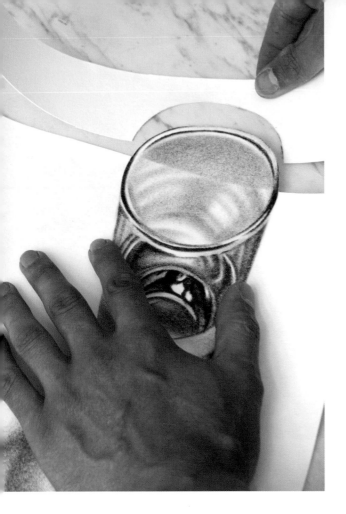

躍然紙上

從側面觀看畫作時,裝水的玻璃杯應該看起來非常立體,就像放在紙上。割出玻璃杯的形狀可以加強效果。

將尺對準杯口深淺的交界線,也就是左頁步驟中蓋上紙張的位置。用剪刀或美工刀沿著這條線和杯口上緣,裁去多餘的紙張,注意不要剪到玻璃杯。

創造無懈可擊的錯覺

從下方往上看看你的畫,玻璃杯應該沿伸出紙面。你的雙眼無法解釋為何圖畫會越過紙張邊緣,因此自然而然會認為玻璃杯不是畫在紙上,而是放在紙上。目標達成,你成功創造出無懈可擊的錯覺了!

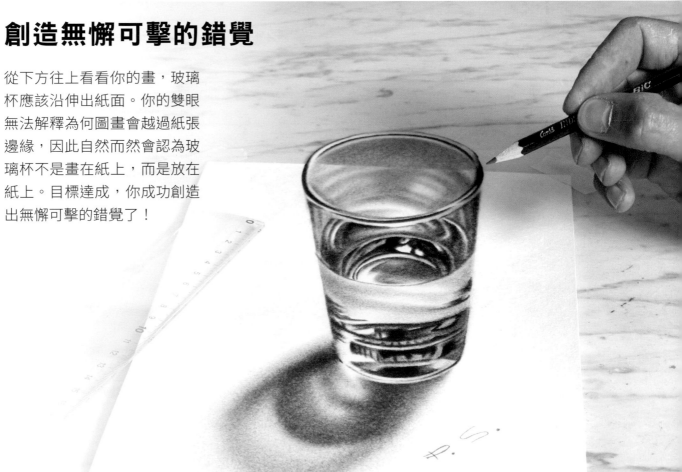

瓢蟲

描繪活生生的動物，例如瓢蟲，對任何藝術家來說都很有挑戰性。目的是創造瓢蟲隨時都可能飛走的印象，因此題材的比例尺寸必須顯得很自然，色彩也得栩栩如生。繪圖時將注意力放在線條上，仔細混合顏料，時時刻刻想著「這是一隻活生生的動物」，將能量注入作品。

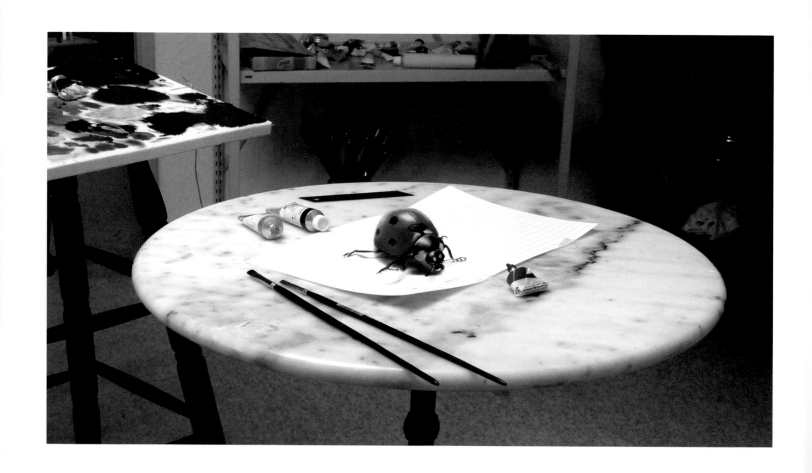

使用媒材

- A3 白紙
- 鉛筆
- 尺
- 油畫顏料，黑色、紅色、赭黃、白色
- 畫筆 3 支：合成毛平筆 1 支，貓舌筆 2 支（4 號和 12 號）
- 原子筆
- 剪刀或美工刀

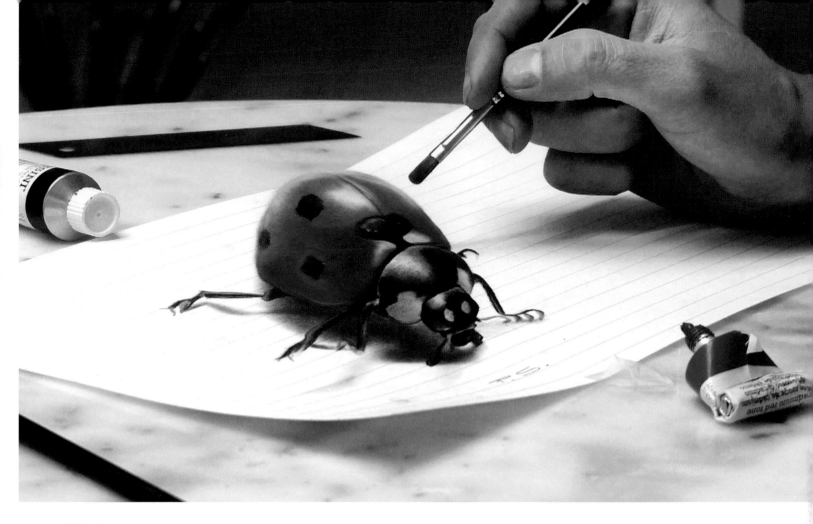

1 輪廓底稿

我們要畫瓢蟲的側面，同時保持正確比例，
如 18 頁的立方體，有兩個方法：

方法 1：仔細觀察上圖，
用鉛筆以鑰匙孔素描法
（參見 15 頁）在紙上
畫底稿。

方法 2：用鉛筆將右圖
複製到紙上。為了保持
比例正確，可以將畫紙
直接蓋在圖上描出輪廓
線。

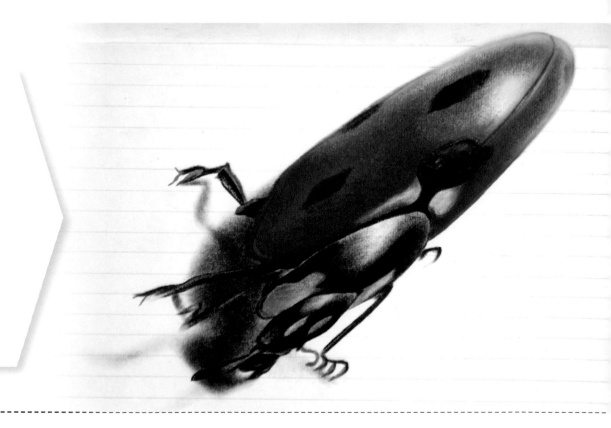

瓢蟲

2 上色

用小號貓舌筆和黑色顏料，描畫瓢蟲黑色部分的輪廓（頭、腿、斑點）。接著用紅色顏料描出瓢蟲的紅色部分。

仔細觀察 75 頁的圖片，看看瓢蟲哪些部分是黃色的。用赭黃描出輪廓。

完成各部分的輪廓後，取較大的筆刷分別塗滿顏色。這麼做可避免顏料混在一起。

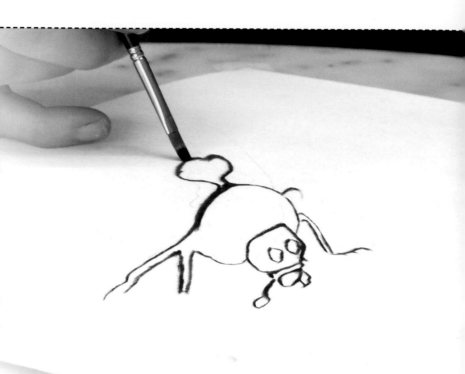

柔和的色彩漸層變化，

可讓瓢蟲看來栩栩如生。

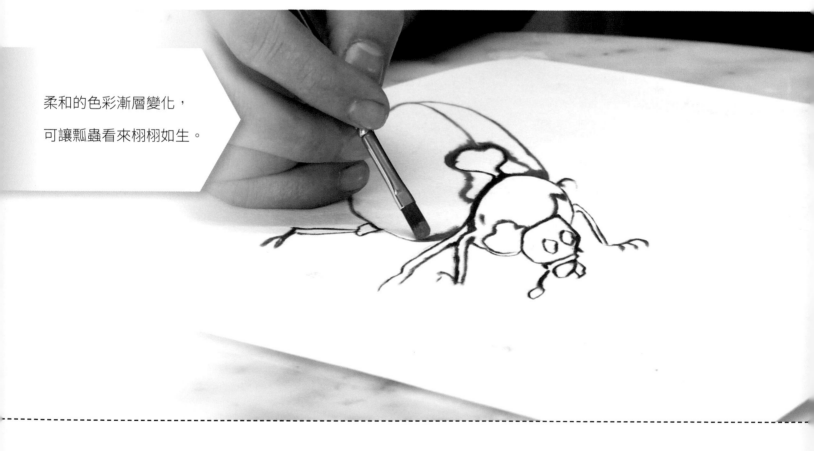

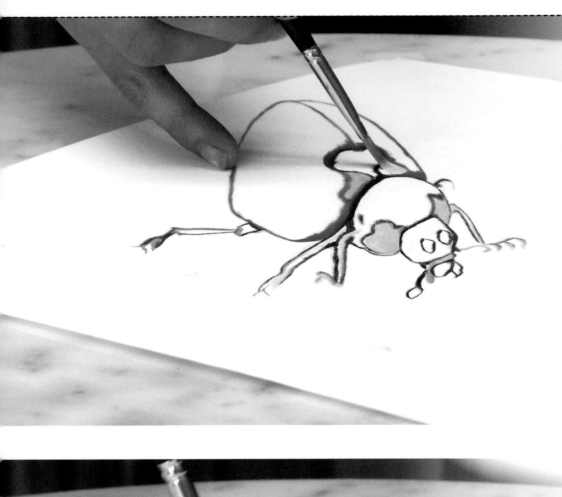

以小指指甲抵住
紙張，可避免描
畫細節時手部發
抖。只以指甲抵
住紙張能減少接
觸面積，不會留
下皮脂或其他殘
留物，手部也能
得到支撐。

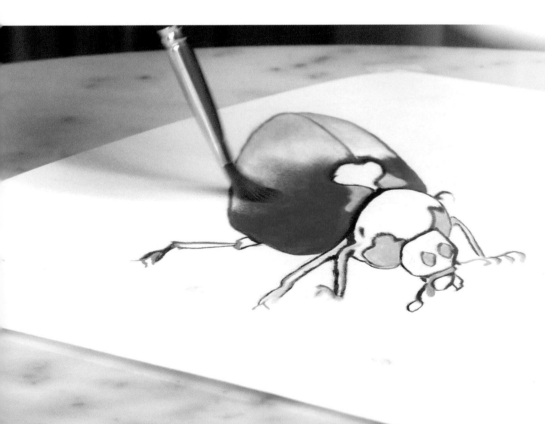

瓢蟲

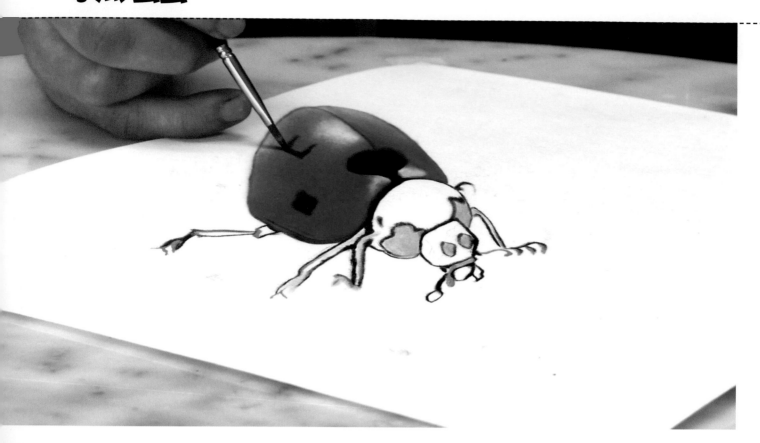

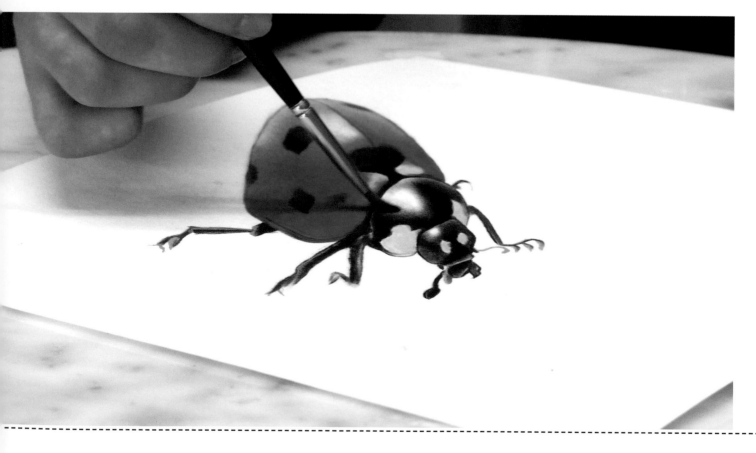

加上陰影

現在瓢蟲應該顯得很真實，色彩也生動鮮活，但是缺乏與背景的聯結，有點像掛在紙上。因此我們要加上柔和寫實的陰影，宛如真正的瓢蟲在紙上形成的影子。

使用 16 頁描述的乾筆技法，以大號畫筆（12 號）和黑色顏料，用輕掃的方式描繪瓢蟲下方的影子，由深至淺。畫到較細微的部分，如腿和腳下方時，換小號畫筆。

真正的瓢蟲也會在紙上反射光線，因此在影子邊緣加上少許紅色。最後以白色顏料精準地提亮光澤處。

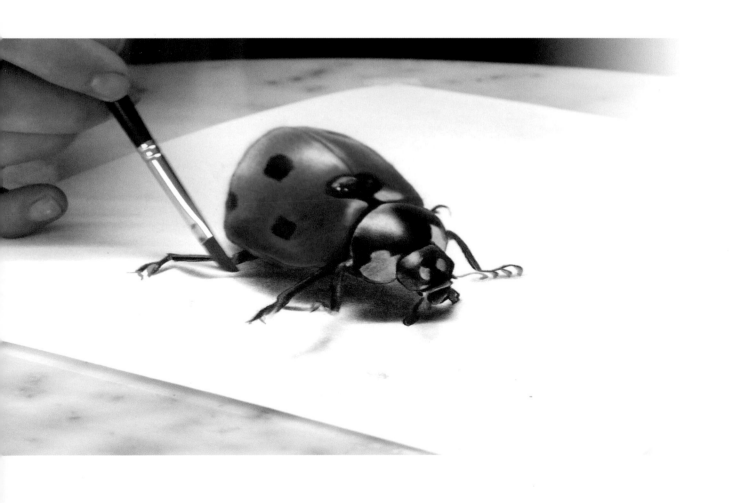

瓢蟲

4 欺騙大腦

寫實的影子已經使瓢蟲真假難辨,不過在紙上畫線能夠進一步加強 3D 效果。

線條能夠引導雙眼。用原子筆和尺在背景上畫橫線,但不要畫到瓢蟲身上。

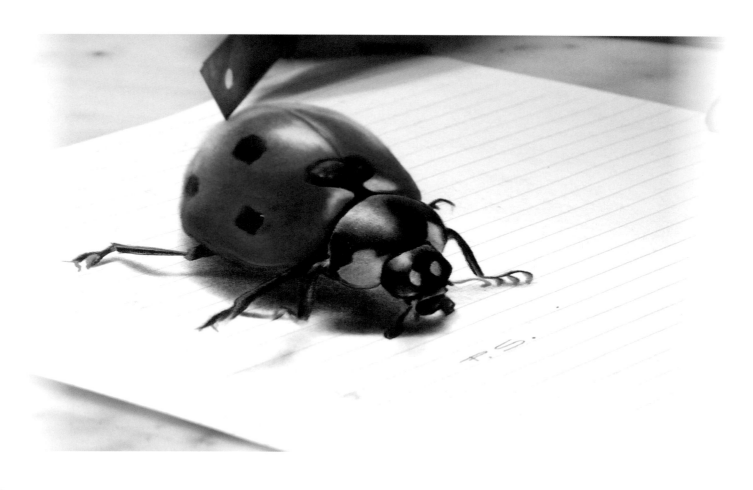

出色的錯覺

最後這招能夠完全騙過觀看者的大腦，以為瓢蟲停在紙上。
用剪刀或美工刀裁去些許瓢蟲周圍及紙張上緣。改變紙張尺
寸後，瓢蟲就站在紙上了！

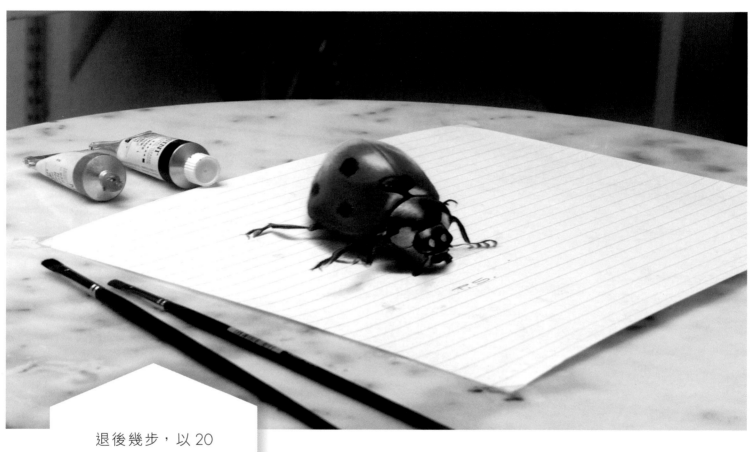

退後幾步，以 20
度角仔細看看畫
作。在你眼前的，
是貨真價實的 3D
錯覺！

汽車

3D 繪畫直式橫式皆宜。橫式的畫作要從側面看才會產生 3D 效果。這個單元中，你將學會如何繪製令人目不轉睛的漂亮古董車的車頭與車身。

使用媒材

- A3 素描紙
- 鉛筆
- 油畫顏料，鈷藍、鈷綠、鎘紅、黃色、鈦白（titanium white）
- 畫筆：平筆 1 支，貓舌筆 2 支（4 號和 12 號）
- 多用途油
- 尺
- 剪刀

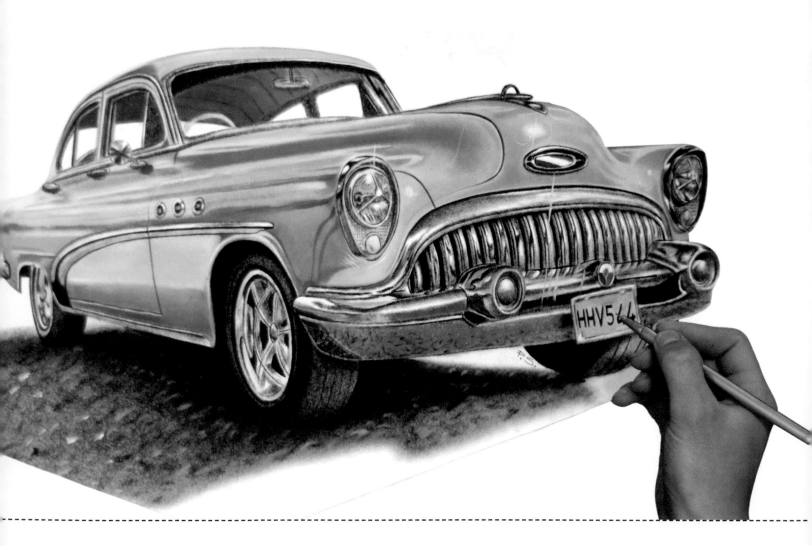

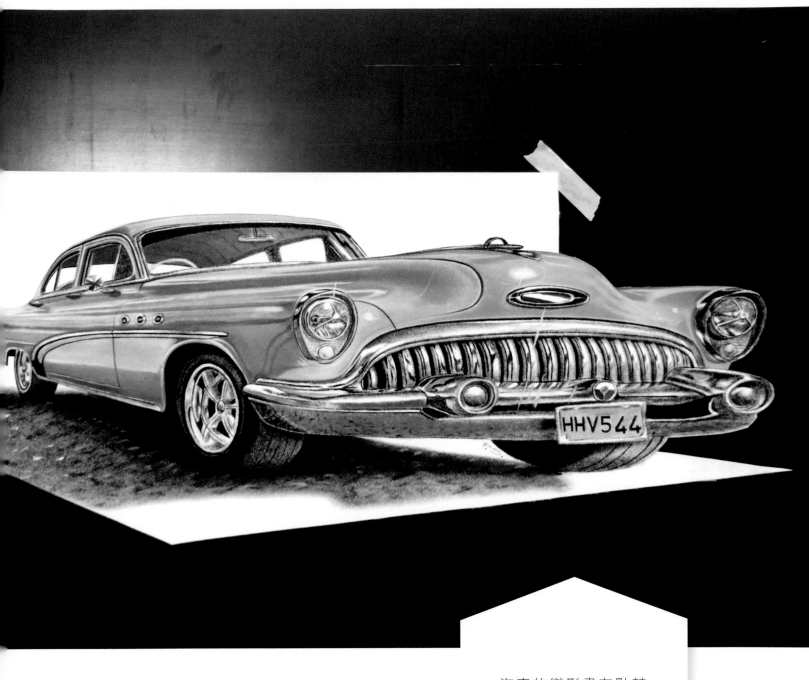

1 底稿

想要畫出寫實的 3D 物體，必須橫向變形拉長透視。如此一來，從側面觀看時物體的比例才不會太扁，看起來就像放在眼前 90 度的角度。

汽車的變形畫有點棘手，因此我建議使用上圖做為參考圖片。描圖或徒手畫線稿皆可。

汽車

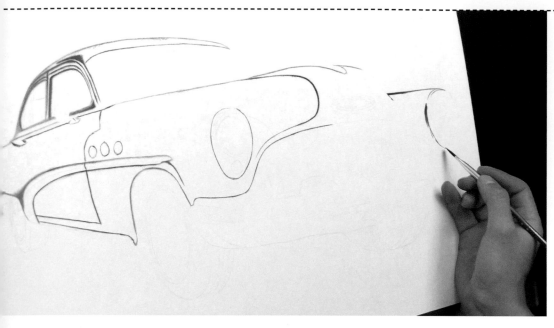

2 | 調出基本色

如 83 頁的圖片，車體包含多個不同色調。首先我們要畫上汽車的基本色，也就是帶點土耳其藍（turquoise）的綠色。鈷綠加上少許鈷藍，即可調出這個顏色。

以小號畫筆或平筆，沾取基本色描出汽車輪廓。接著用相同的顏色填滿汽車。細部使用小號畫筆，大面積換用 12 號畫筆。記得該留白的部分（如車頭燈、輪胎、車窗），稍後再上色。

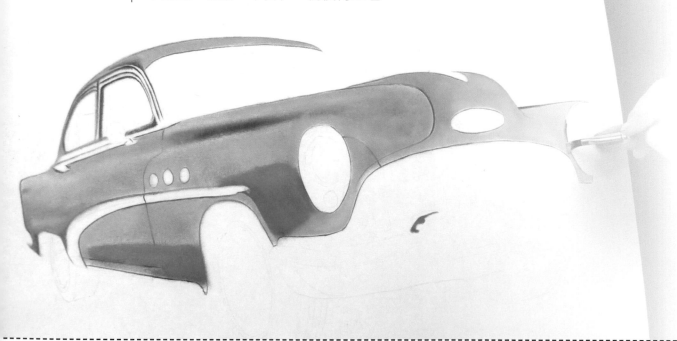

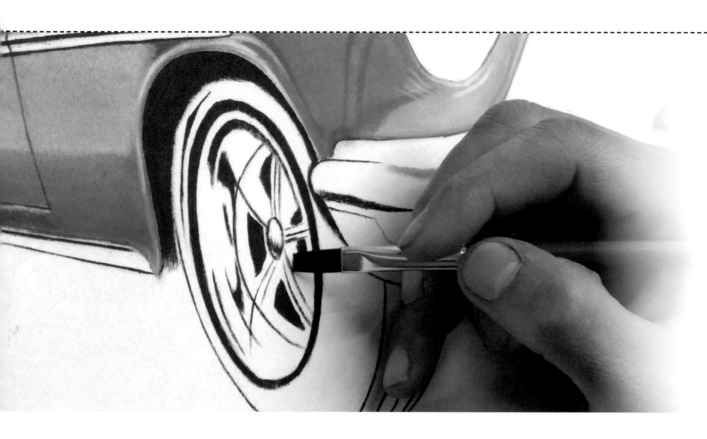

3 | 創造 3D 效果

現在可以加上汽車的色調了。翻回 83 頁，在車身最暗的部分加上藍色，較明亮的部分畫上綠色，閃亮點則加上白色。這些顏色會創造出真實汽車表面該有的明暗和光澤。

從淺色下筆，再慢慢畫到較深較濃郁的顏色。使用淺色時若不小心畫錯了，用較深的顏色就能輕易蓋過；反之，深色則較難覆蓋。

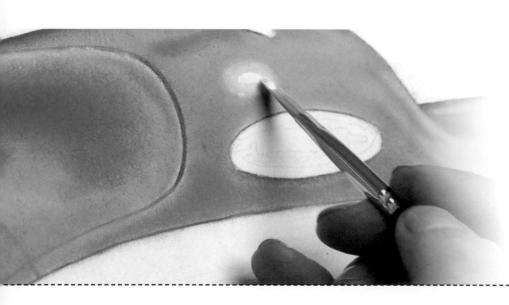

汽車

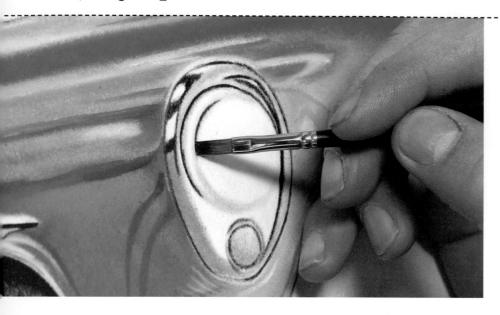

現在畫上汽車黑色的部分,並在輪蓋閃亮處加上黃色。反光處則塗上厚厚的白色顏料。繪製車身側面的裝飾線條等長直表面時,先以多用途油稀釋顏料,再用平筆畫上。

加上陰影

汽車需要陰影,才能顯得像是穩穩停在地面上。畫中的汽車明顯位在陽光下,因此投影必須夠暗才會有真實感。

將黑色顏料畫在汽車正下方。陰影越往外面離汽車越遠,因此應該較淡。用同一支畫筆完成整條影子,中途不要重新沾取顏料。

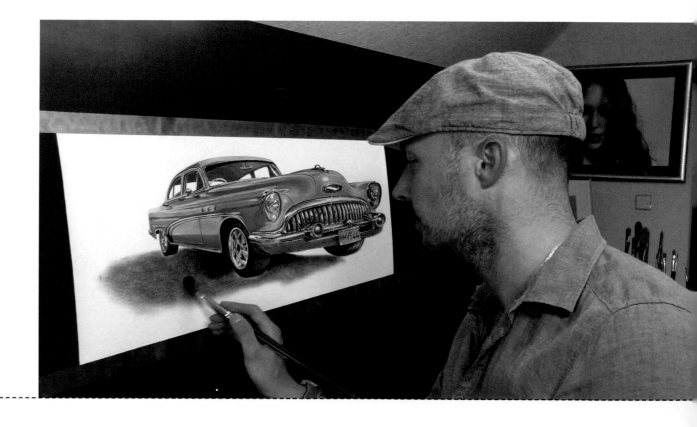

打造新邊界

汽車看起來就像放在紙上，變形畫的技術部分完成了，不過還是可以加入一點小把戲，加深觀看者的錯覺。

用尺和鉛筆在作品右邊畫一條直線，在陰影下方畫一條橫線。接著用剪刀沿著線和汽車輪廓小心裁剪，讓汽車凸出紙面。

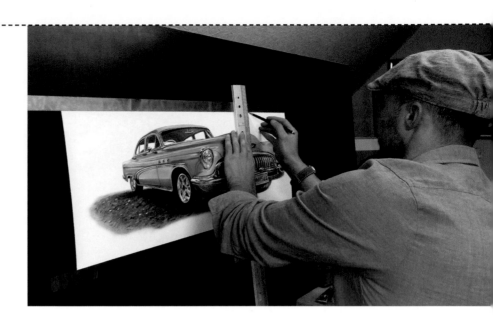

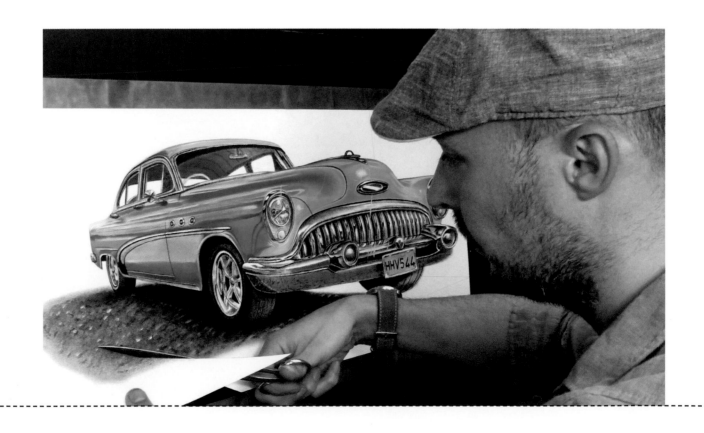

汽車

6 | 馬力全開

現在汽車有如催足油門，衝出紙張！

後退幾步，從約 45 度角看看汽車。是否還有任何可以改進的地方？加上最後修飾就完成了！

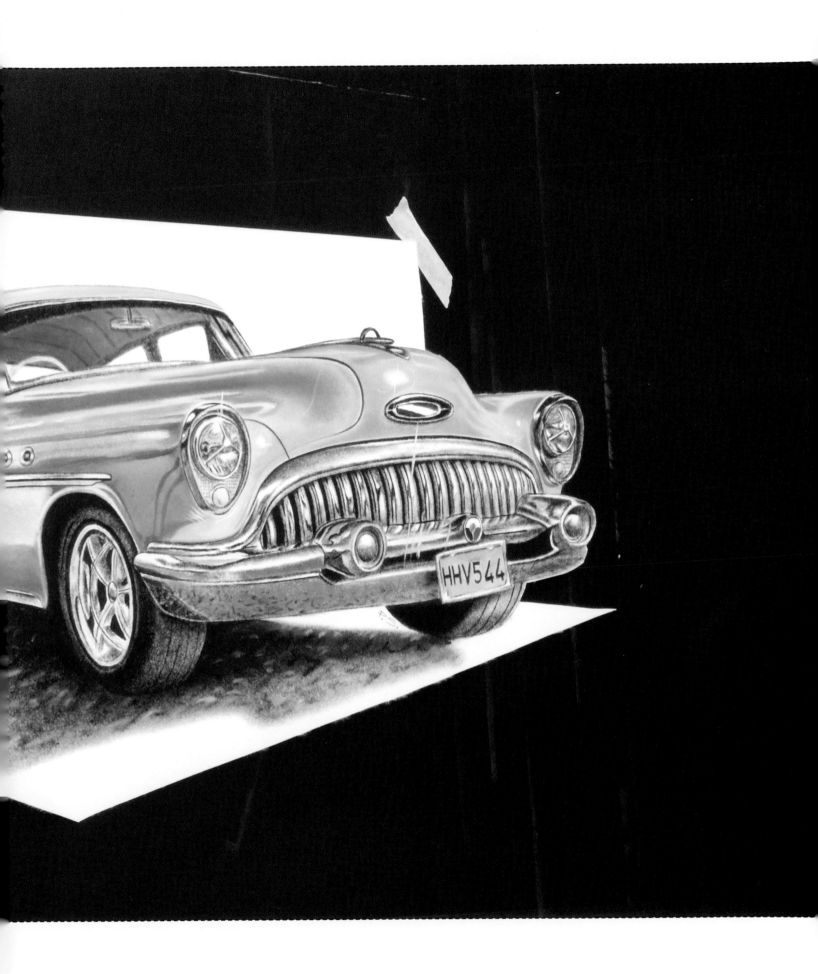

馬雅金字塔

奇琴伊察（Chichen Itza）是一座馬雅古城遺跡，位於墨西哥猶加敦半島上。畫作重現卡斯提略金字塔（El Castillo，字面意思是「城堡」），又稱羽蛇神廟（the Temple of Kukulcan，或直譯為庫庫爾坎神廟），建於西元 9 到 12 世紀間，是祭祀馬雅羽蛇神的廟。現在就讓我們提起筆，畫出在相片中常常見到的 3D 金字塔吧！

使用媒材

- 紙
- 尺
- 鉛筆
- 黑色油畫顏料
- 大號畫筆
- 剪刀

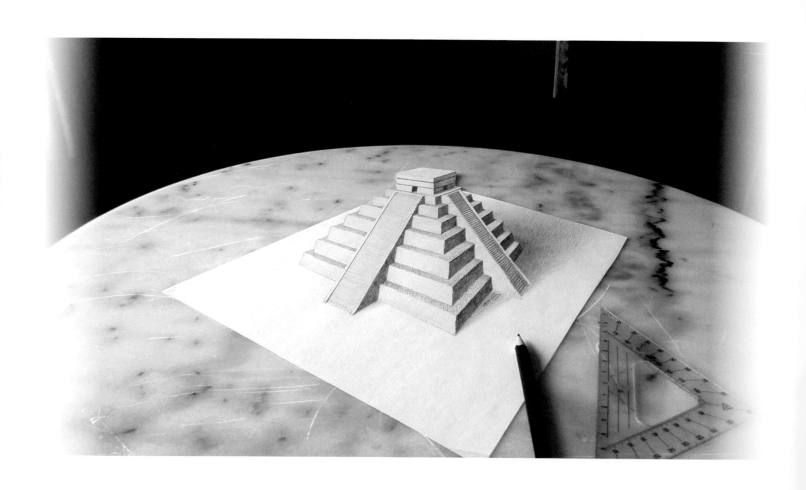

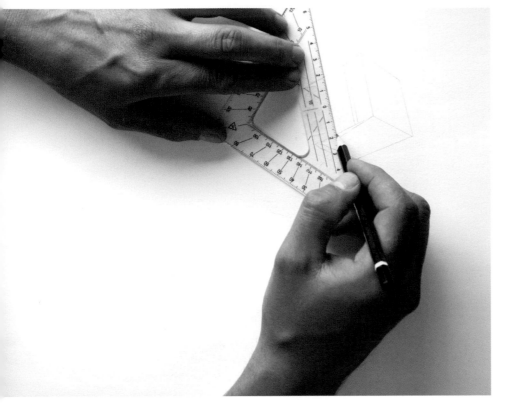

1 | 先素描

為了創造 3D 效果，必須以變形透視畫金字塔，比例才不會失真。可使用鑰匙孔素描法（參見 15 頁），或跟著我一步步畫出底稿。金字塔必須垂直拉長，看起來的比例才會是正常的。

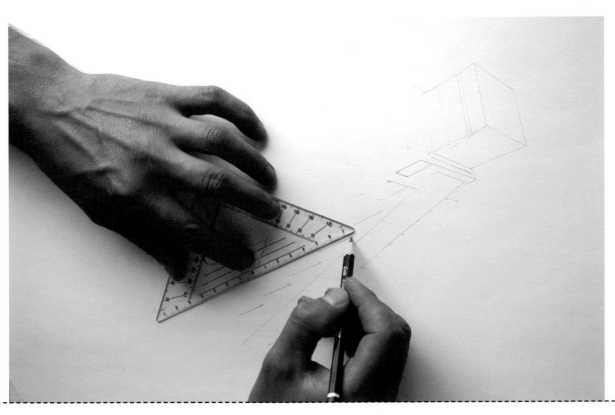

馬雅金字塔

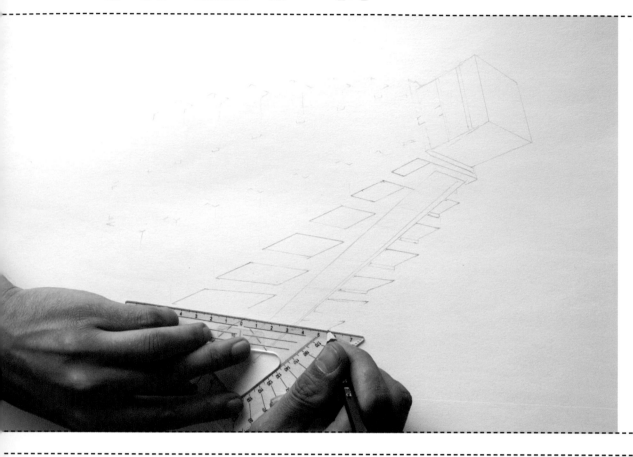

依循我的步驟，就能畫出奇琴伊察古城，不需要完全照抄我的線條長短，只要一致協調即可。畫圖時，記得身體保持正確角度，有助於畫出拉長且比例協調的金字塔。

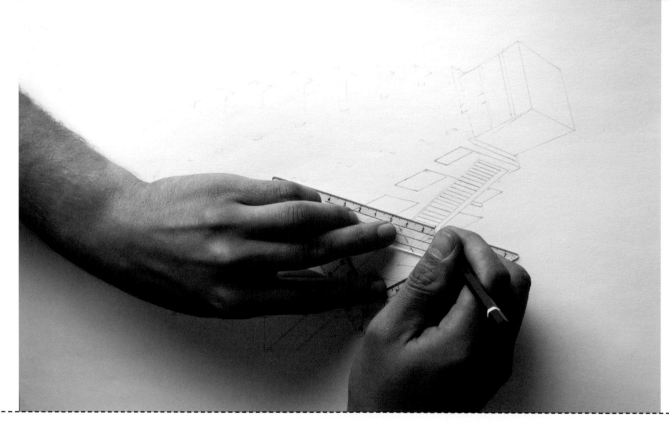

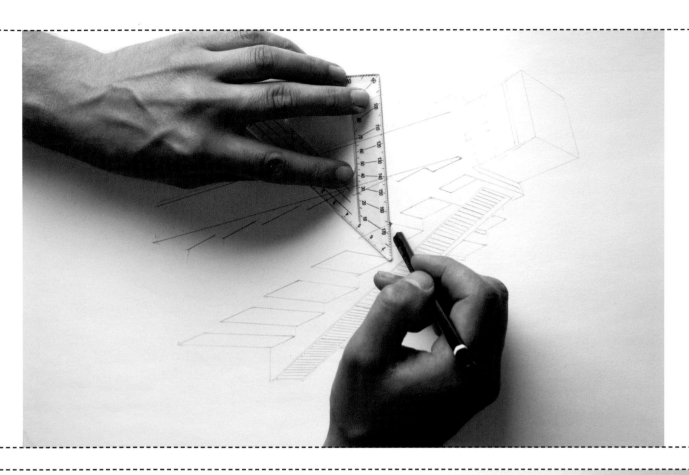

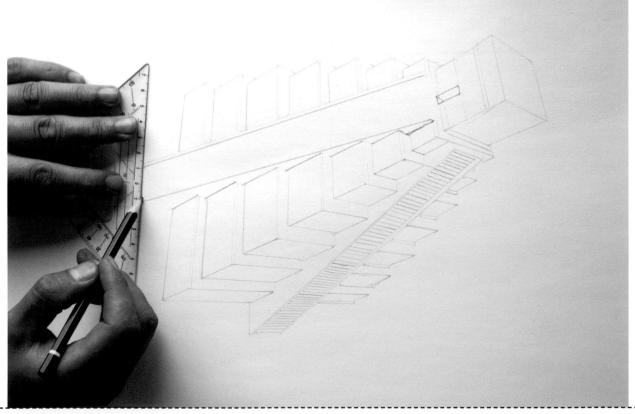

馬雅金字塔

2 加上陰影

用鉛筆為金字塔加上陰影。陰影較淡處，筆觸要輕柔，方向保持一致。陰影較深的部分下筆較重，先完成一個方向的筆觸，再疊加第二層方向交叉的線條。金字塔最暗的部分，須加重力道，以交叉筆觸（參見15頁）完全填滿。

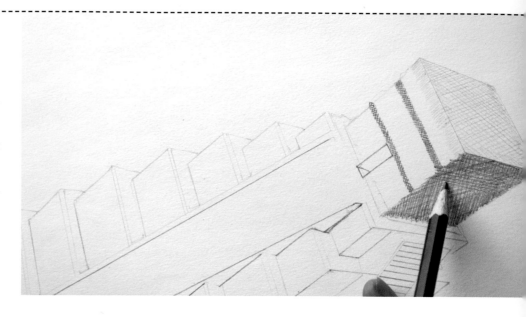

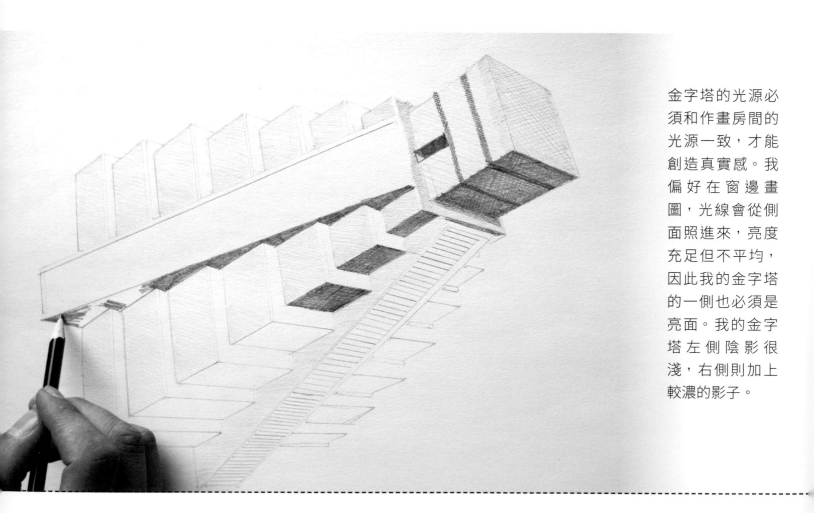

金字塔的光源必須和作畫房間的光源一致，才能創造真實感。我偏好在窗邊畫圖，光線會從側面照進來，亮度充足但不平均，因此我的金字塔的一側也必須是亮面。我的金字塔左側陰影很淺，右側則加上較濃的影子。

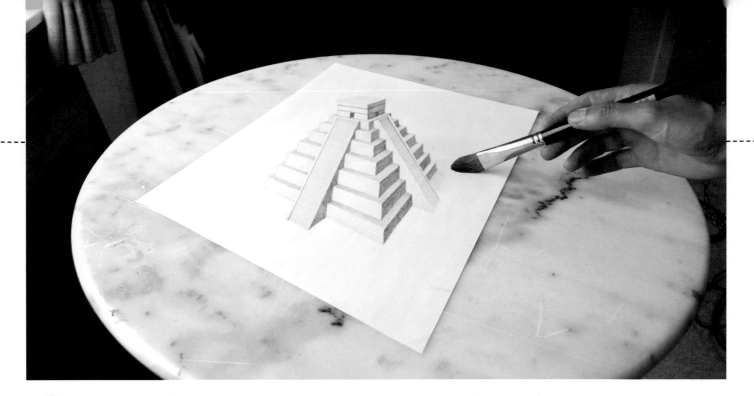

3 投影

金字塔的素描完成了，不過還得加上投影才能表現真實感。這座金字塔的影子會落在其右側。使用大號畫筆、黑色油畫顏料和乾筆技法（參見 16 頁）畫出影子。

刷毛上只應有極少量顏料，從影子最暗處下筆，盡可能均勻地輕擦上色，避免留下明顯筆觸。陰影越柔和均勻，看起來就越寫實。

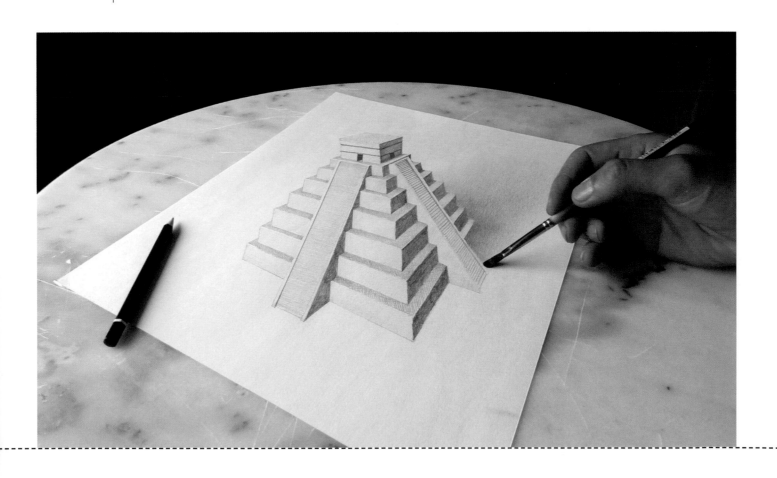

馬雅金字塔

剪出立體感

接下來的小把戲將會讓金字塔看起來不再是畫紙的一部分,而是座落其上,所有看見畫作的人都會驚豔不已。小心沿著金字塔邊緣,裁去畫紙上方和左側,現在金字塔破紙而出了。退後幾步,好好欣賞你的作品吧!

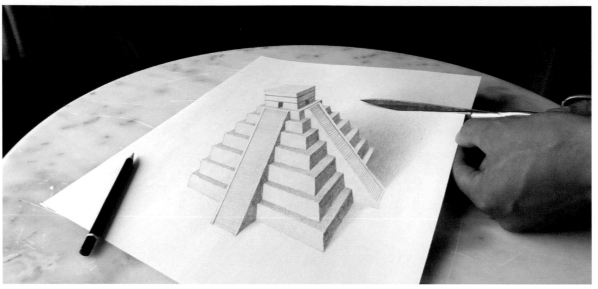

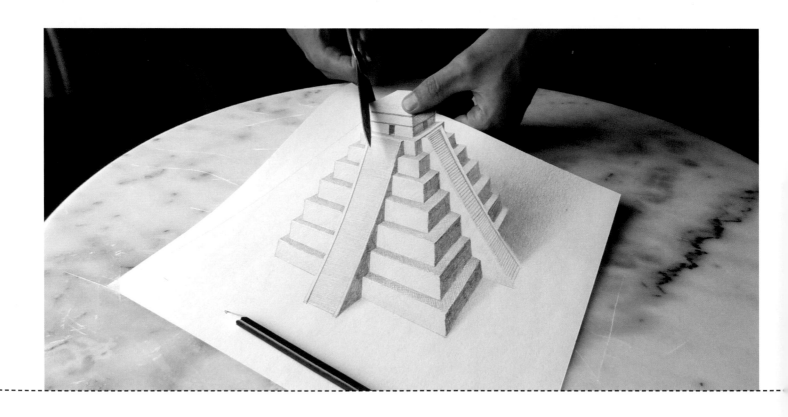

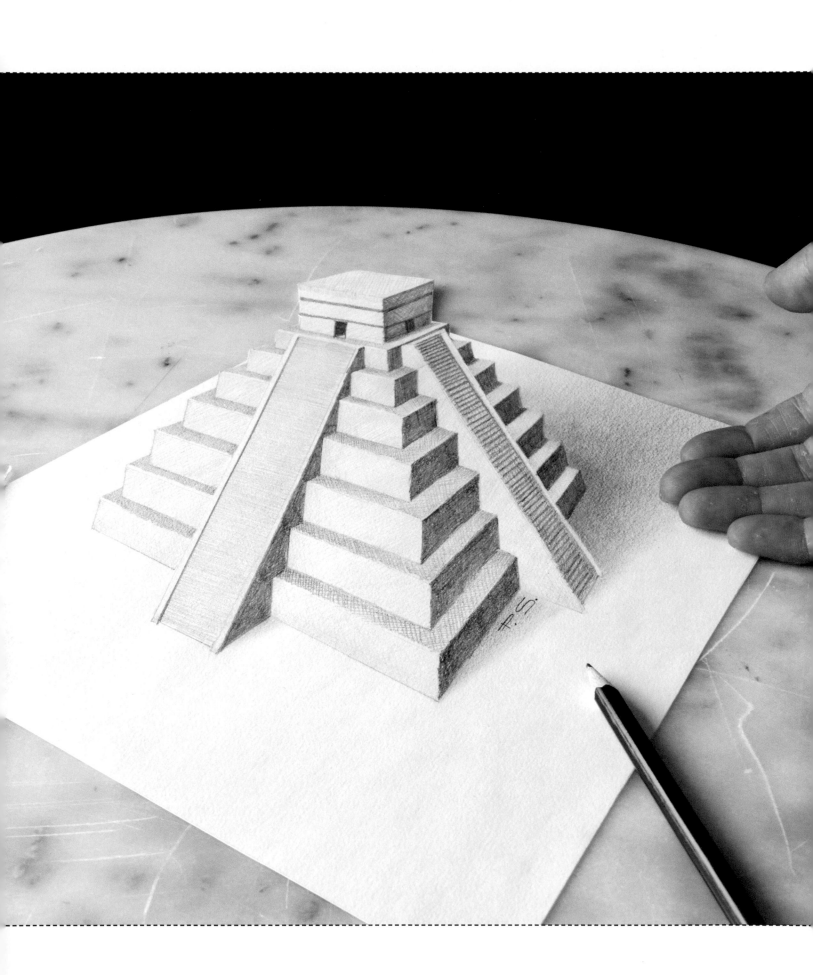

比薩斜塔

於 1372 年竣工的比薩斜塔，是一座大教堂的鐘塔，位在義大利比薩。意外的傾斜使其聲名大噪，目前傾斜角度約 3.99 度。你不僅要寫實地素描比薩斜塔，更要讓它彷彿伸出紙張表面，塔身傾斜的模樣也要真實重現。

使用媒材

- 紙
- 鉛筆
- 細頭簽字筆
- 黑色油畫顏料
- 小號（4 號）和大號（12 或 16 號）貓舌筆

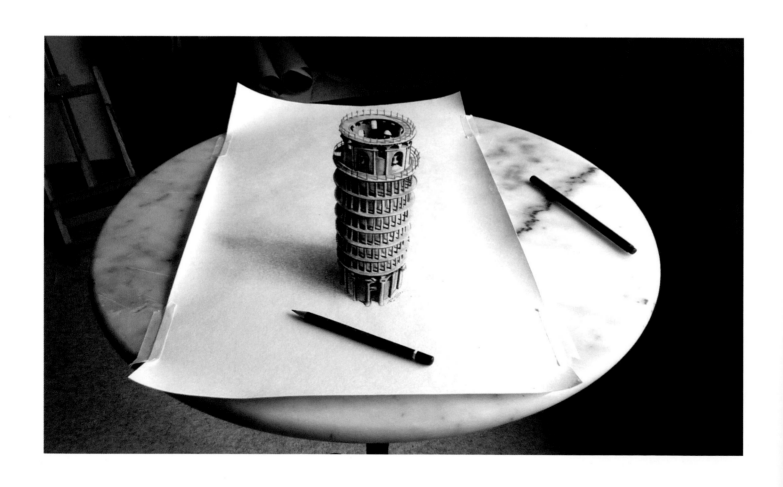

1 素描和上黑線

這件作品完成時，我們希望從特定角度看見比例真實的比薩斜塔。因此必須改變透視，畫出拉長的變形素描。

你可以看著比薩斜塔的相片，利用鑰匙孔素描法（參見 15 頁）將圖畫在畫紙上。也可以直接將畫紙蓋在我的步驟分解圖上，對著光源描出線稿。

現在觀察我的素描，或是比薩斜塔的相片。用普通的軟芯鉛筆畫灰色部分，黑色區域則用細頭簽字筆畫。

比薩斜塔

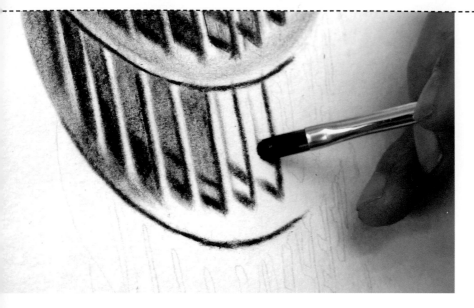

2 | 上色

黑色區域塗黑後，以黑色油畫顏料再描一次。用小號貓舌筆由深至淺畫上塔身陰影。不要來回塗抹顏料，使用乾筆技法（參見16頁）刷上陰影。

筆刷還吸附些許濕顏料時，先畫斜塔上較深的區域。
待筆刷的顏料逐漸減少，再畫較淺的區域。

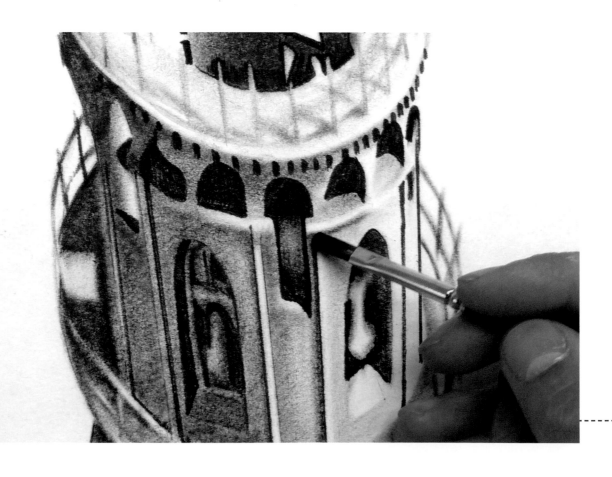

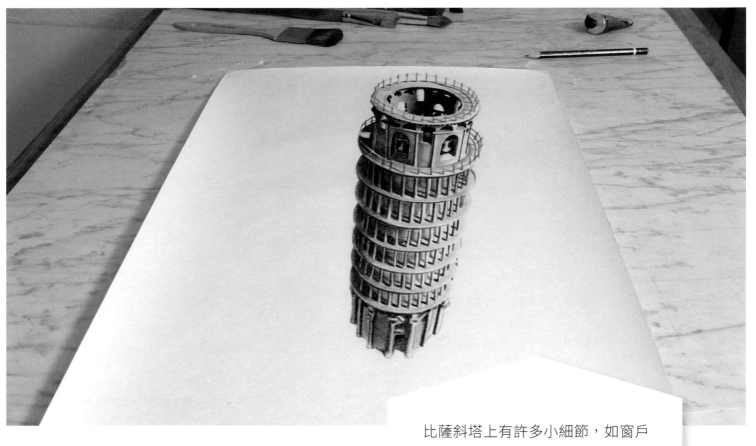

現在比薩斜塔看起來應該如上圖。紙張框住斜塔，並強調其傾斜度。不過建築物看起來像浮在空中，真正的塔應該會映出影子。

比薩斜塔上有許多小細節，如窗戶和柱子，因此要花比較多時間畫。畫進這些細節相當重要，否則很難產生真假難辨的錯覺。加上光影也很重要，強烈的明暗對比使斜塔產生寫實的圓弧立體感。

比薩斜塔

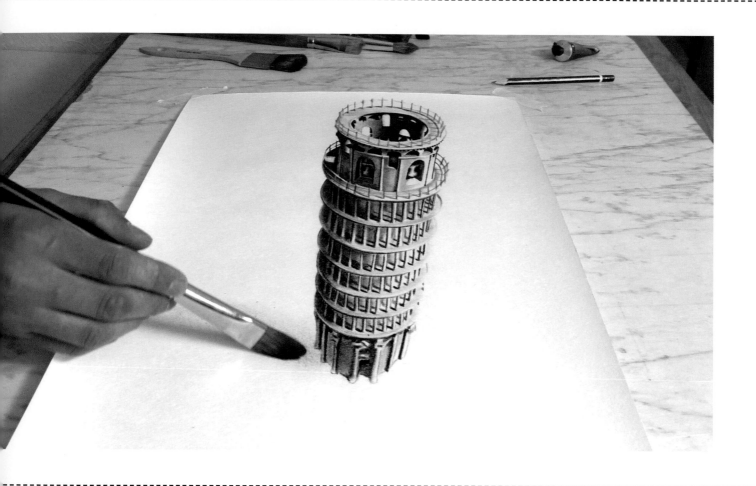

加上陰影

3

畫中的比薩斜塔光源來自右方，因此影子一定會落在左邊。柔和的變化是打造寫實陰影的關鍵。

取大號軟毛貓舌筆沾極少量黑色油畫顏料，使用乾筆技法，從斜塔底部下筆。這裡的陰影最深，此時筆刷上的顏料較多，因此從最暗處開始畫。

紮實地刷上均勻的陰影，避免留下明顯筆觸。隨著筆刷上的顏料減少，陰影也越來越均勻，逐漸向外畫。影子邊緣應該是柔和朦朧的。

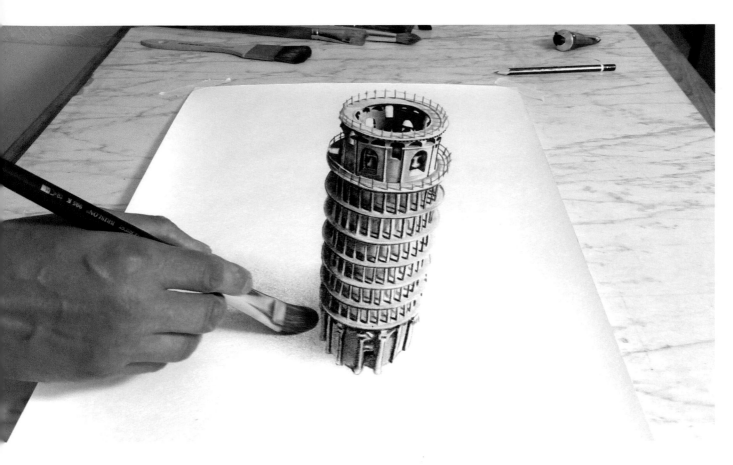

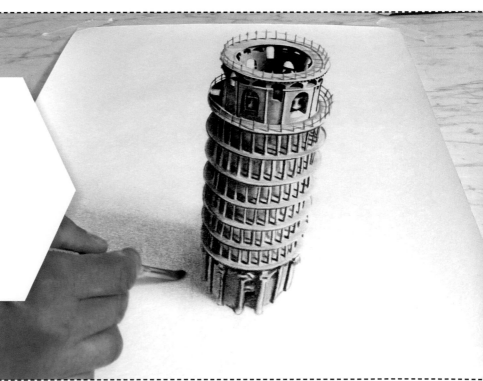

畫陰影的時候注意不要畫
到斜塔上。塔底的影子可
用小號畫筆繪製。

比薩斜塔

變形

從正確的方向看去，斜塔應該如下圖：

只有從這個方向才能產生 3D 效果。如果往左邊走一步，
斜塔就會顯得不對勁。

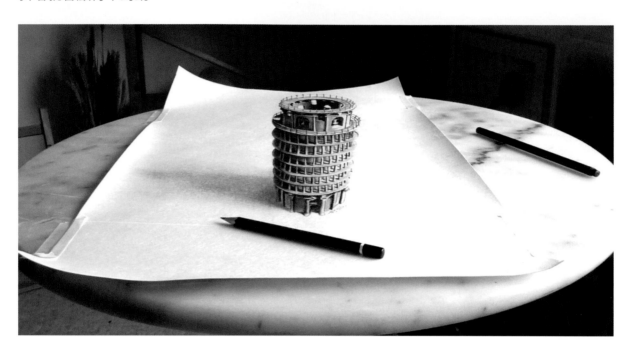

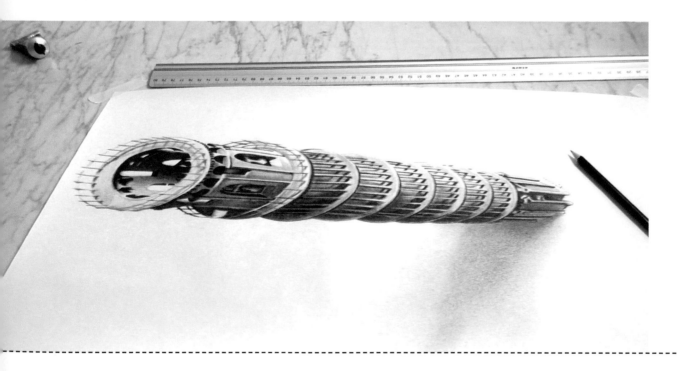

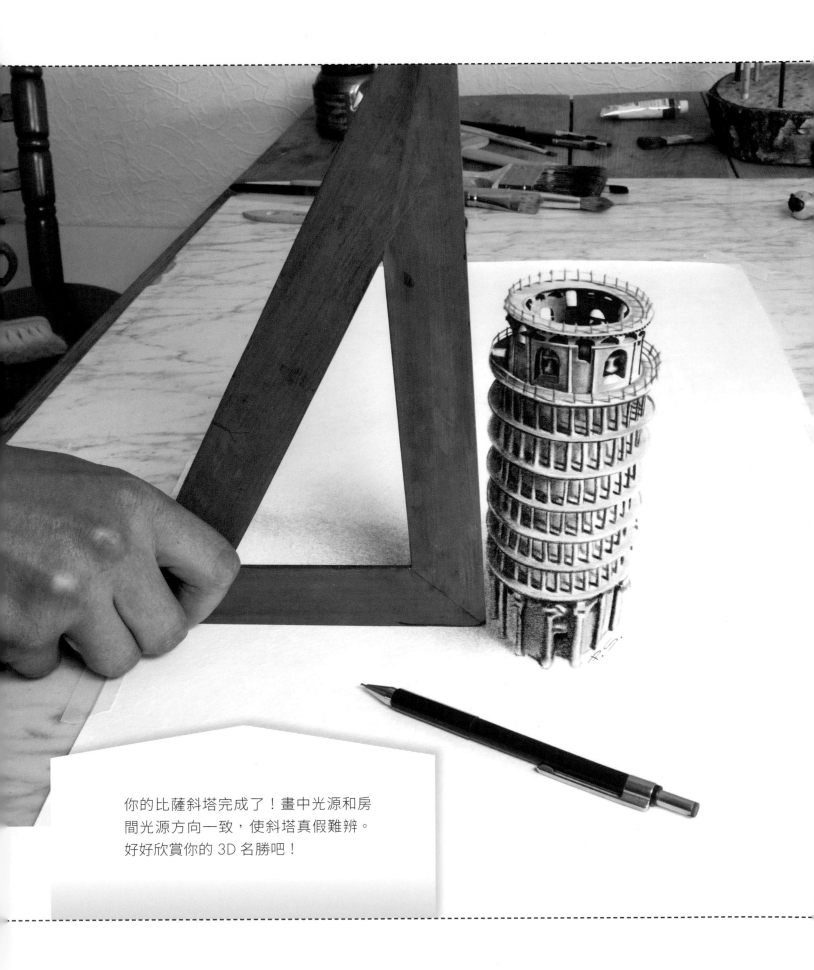

你的比薩斜塔完成了！畫中光源和房間光源方向一致，使斜塔真假難辨。好好欣賞你的 3D 名勝吧！

跳躍的孩童

對任何一個藝術家來說，繪製人物都極具挑戰性。只要使用正確的技巧，人物畫是效果極佳的 3D 題材。最重要的兩件事是：人物比例必須正確，並且創造相片般的寫實效果。在這個單元中我們要畫跳躍的男孩，令他有如躍然紙上，而不只是在紙張上的平面圖畫。

使用媒材

- A3 紙張
- 鉛筆
- 油畫顏料，焦茶、黑色、赭黃、藍色、深藍、英國紅（English red）、火星褐（Mars brown）
- 小號細畫筆、1 支較大畫筆
- 尺
- 剪刀或美工刀

1　素描 & 配置人物

使用 106 頁的圖畫做為參考圖片，照著圖片徒手畫底稿或描圖皆可。

畫中人必須以正確方式變形，才能有效產生 3D 效果。臉部是人物畫中最困難的部分。

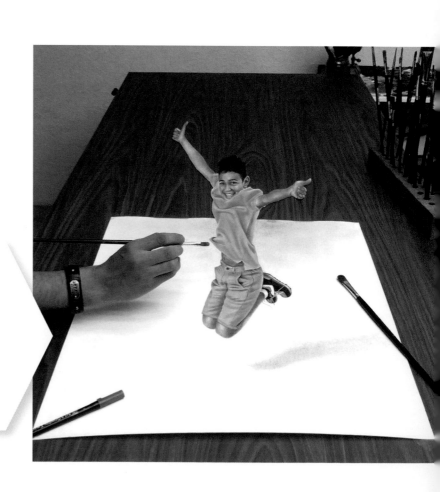

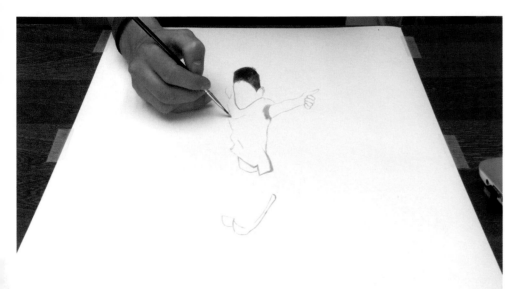

2 填上顏色

取 4 號或相近的小號畫筆，以焦茶描出男孩的腿部、手臂和雙手。頭髮部分塗黑，但保留些許留白。上衣塗藍色，並以赭黃勾勒輪廓。短褲塗上赭黃，以乾筆技法上色（參見 16 頁），保留些許留白。用較深的顏色繪製男孩身上衣物的陰影和皺褶，最後畫上鞋子。

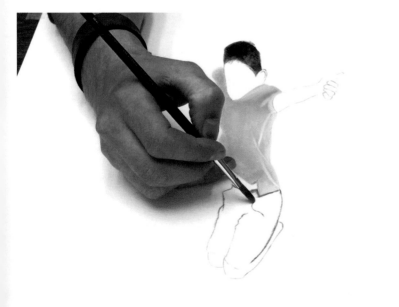

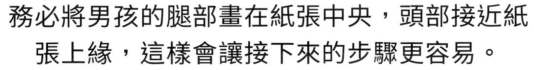

務必將男孩的腿部畫在紙張中央，頭部接近紙張上緣，這樣會讓接下來的步驟更容易。

跳躍的孩童

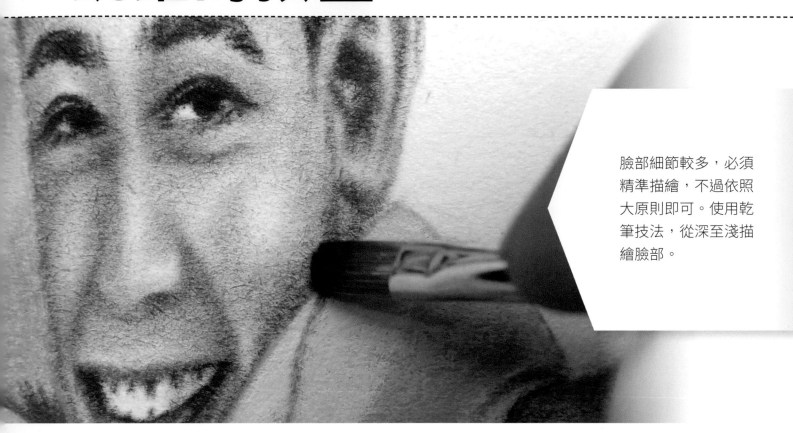

臉部細節較多，必須
精準描繪，不過依照
大原則即可。使用乾
筆技法，從深至淺描
繪臉部。

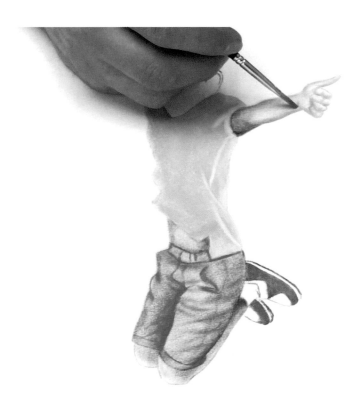

另取一支乾淨畫筆，混合
火星褐和英國紅，調出男
孩的膚色。接著用乾筆技
法，從男孩膚色最暗處下
筆，以輕掃的筆法上色。
陰影處使用多一些顏料，
明亮處則少些，可使手臂
和腿部顯得更寫實。

現在退後幾步，看看是否
還有可調整改進的地方，
如果沒有，就進行接下來
的步驟吧！

靈感圖畫集

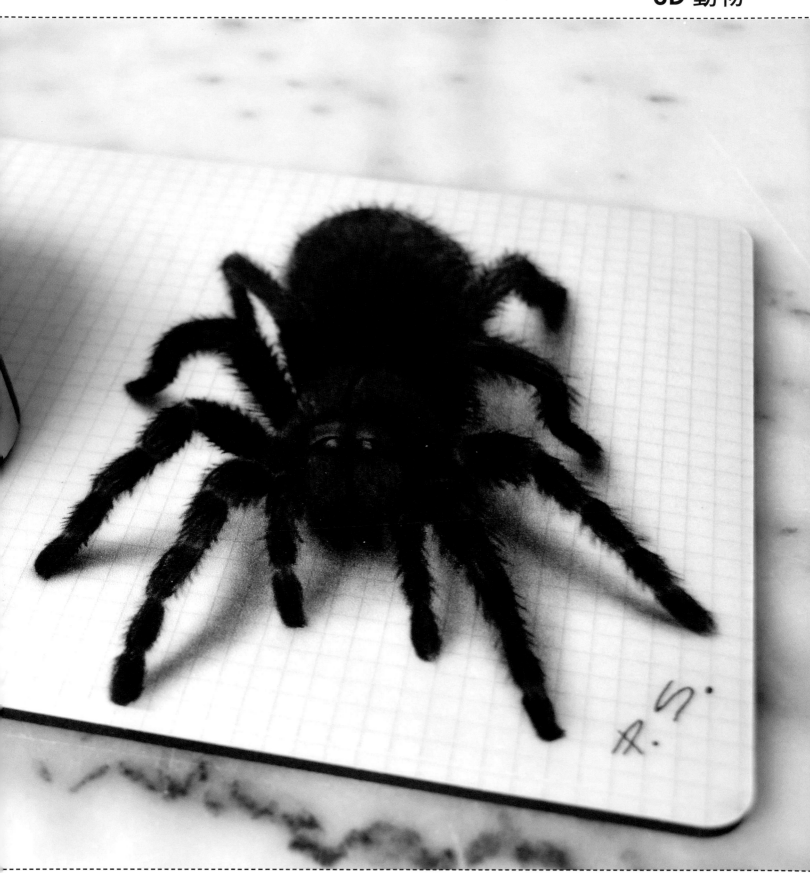

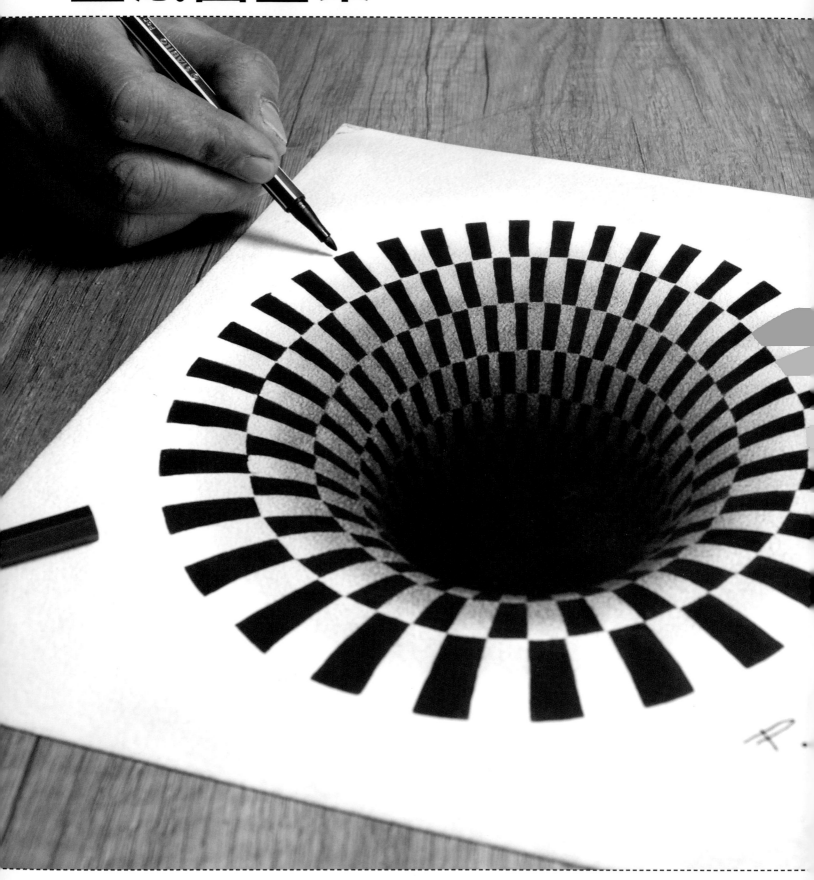

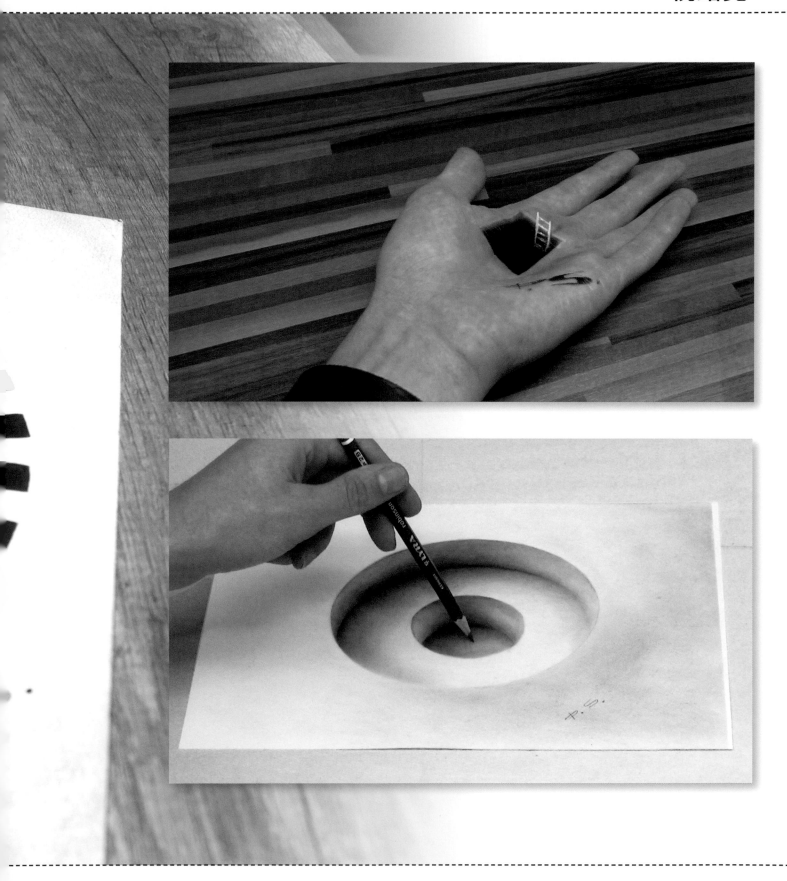

靈感圖畫集

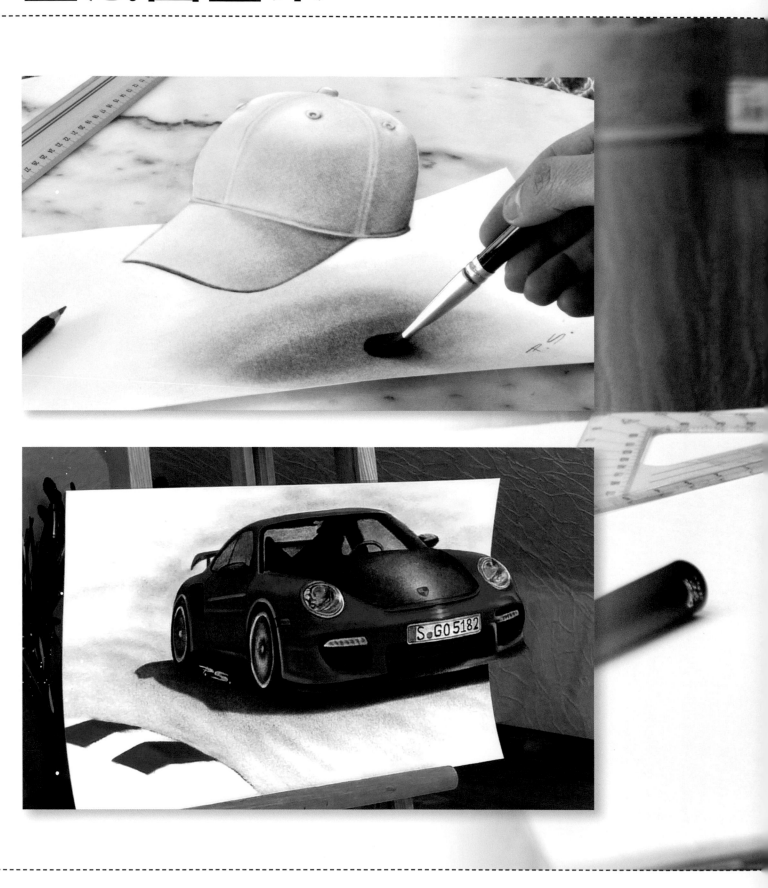

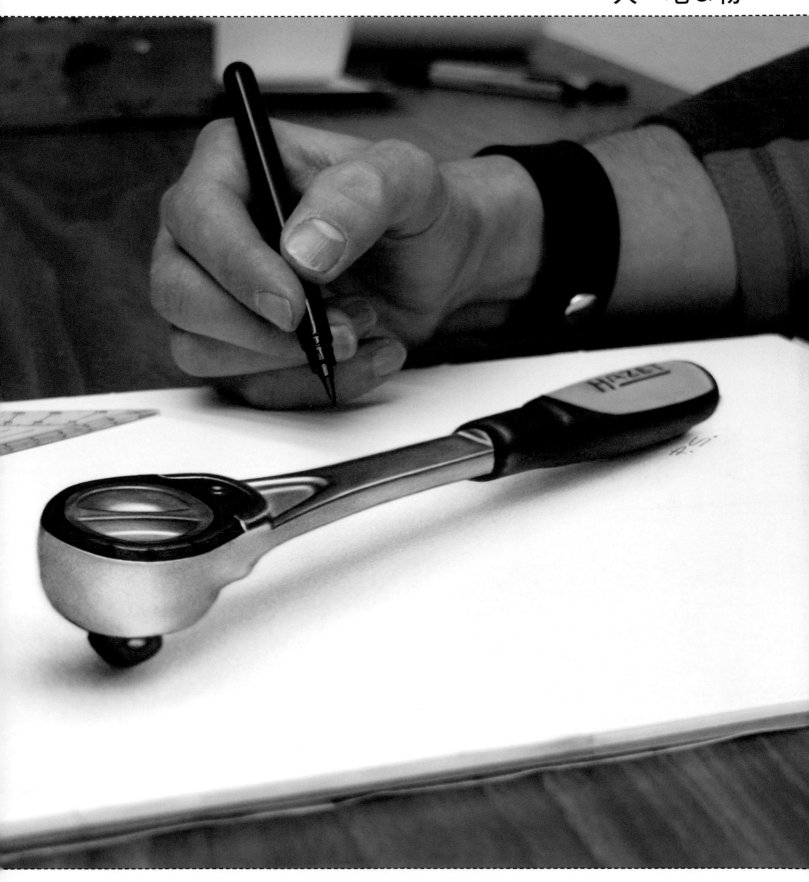

靈感圖畫集

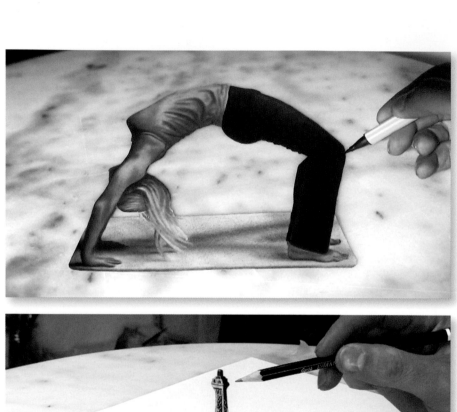

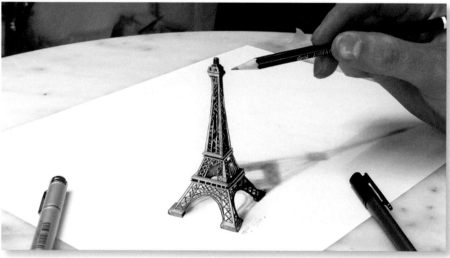

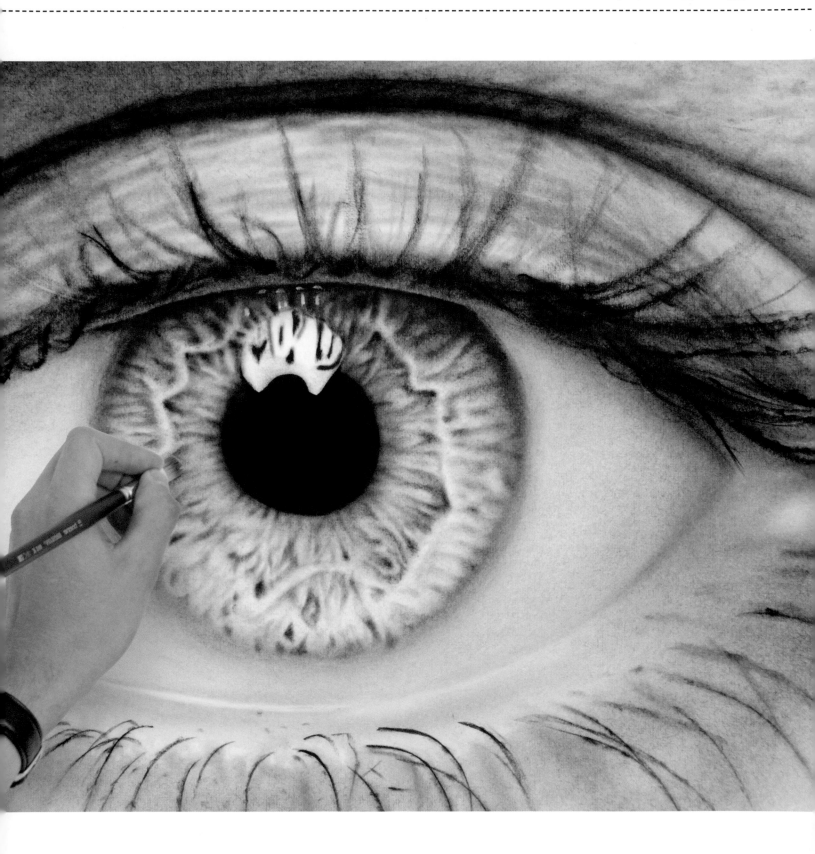

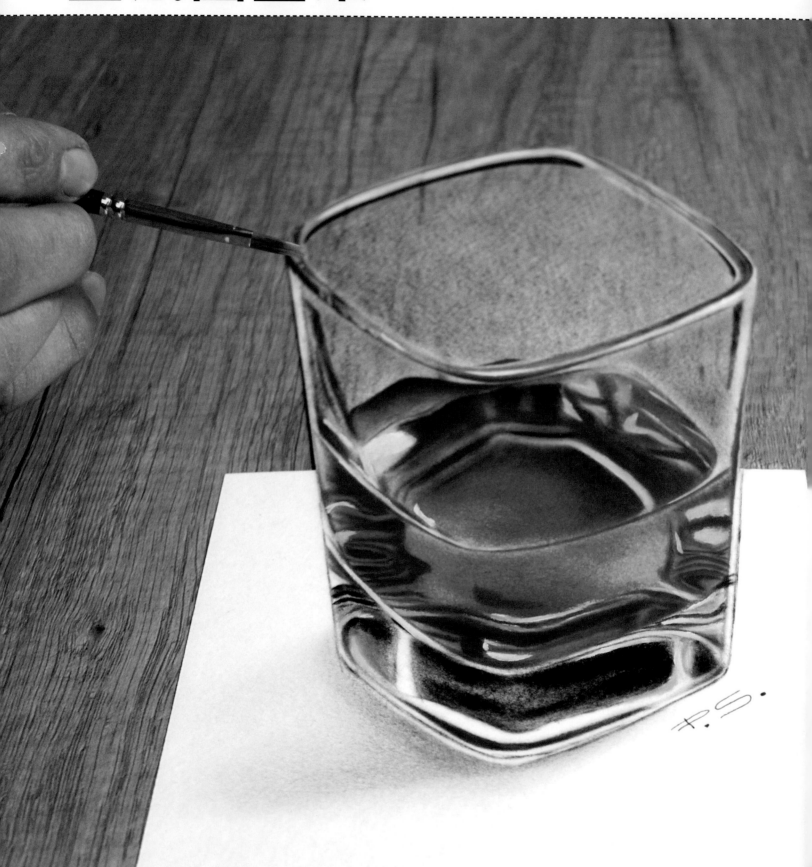

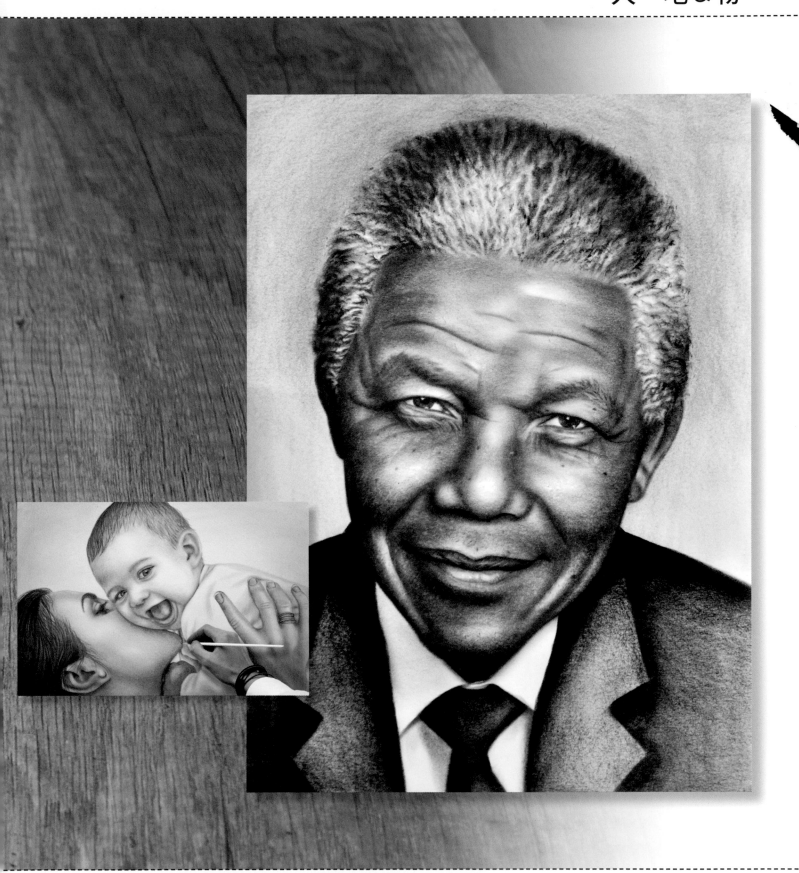

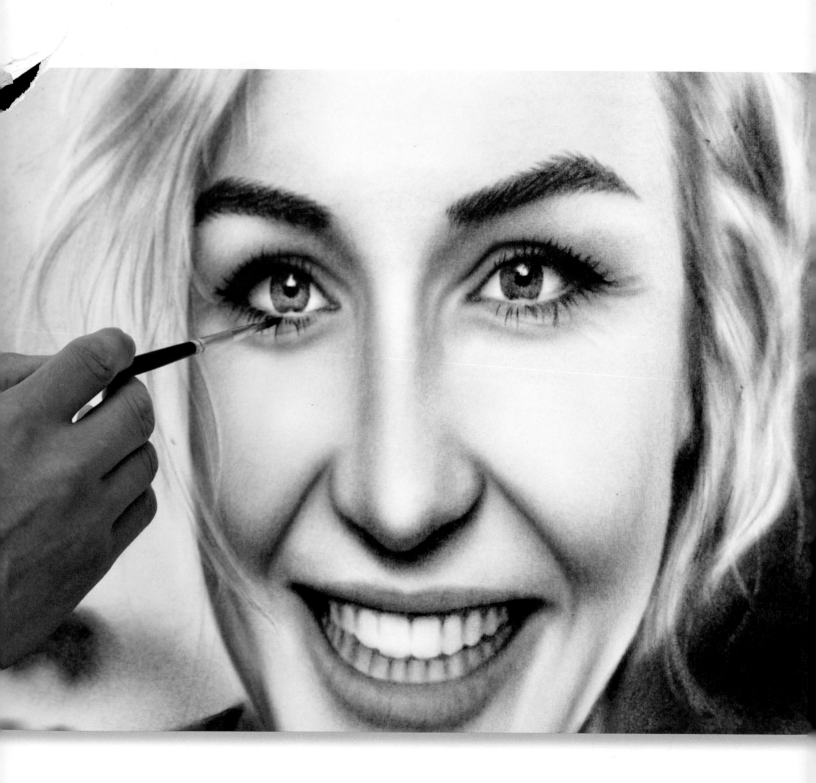

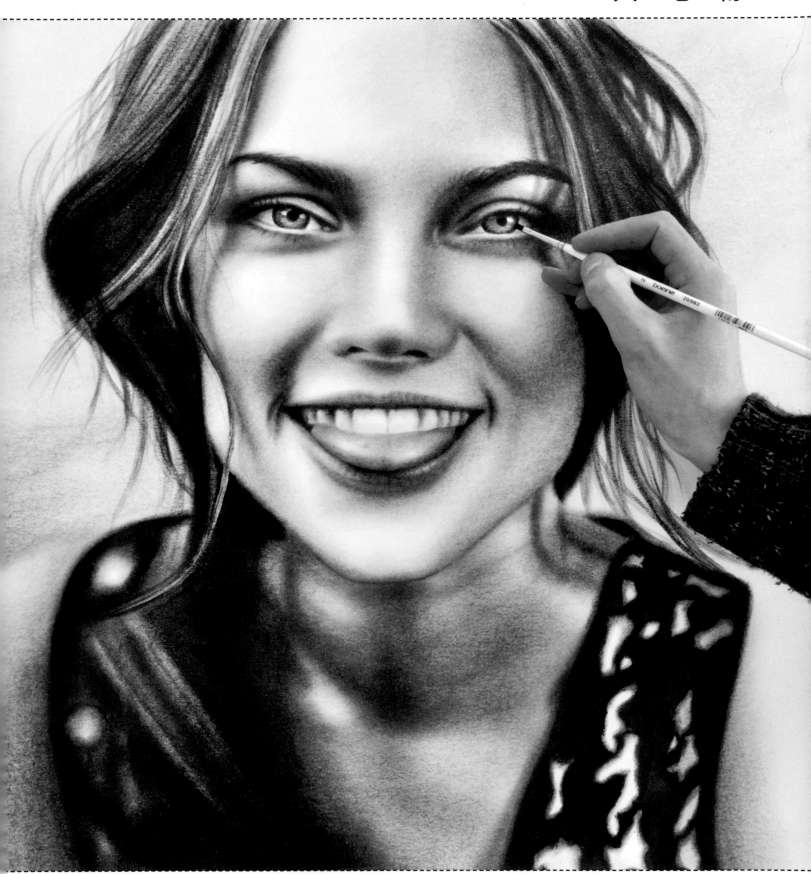

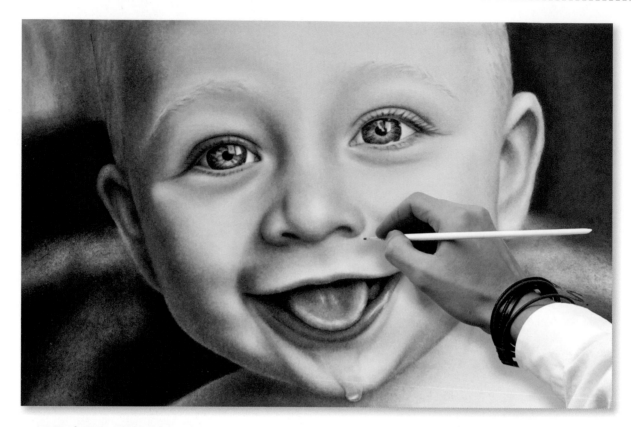

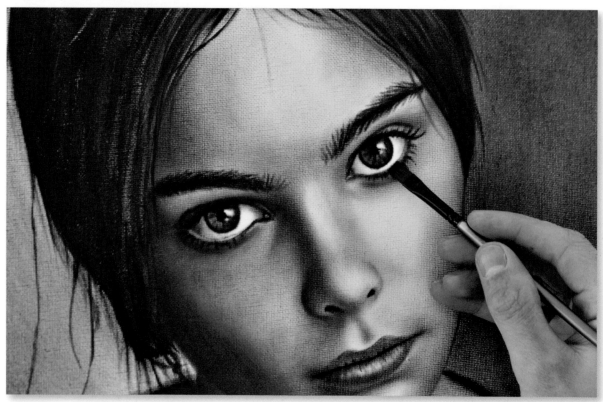

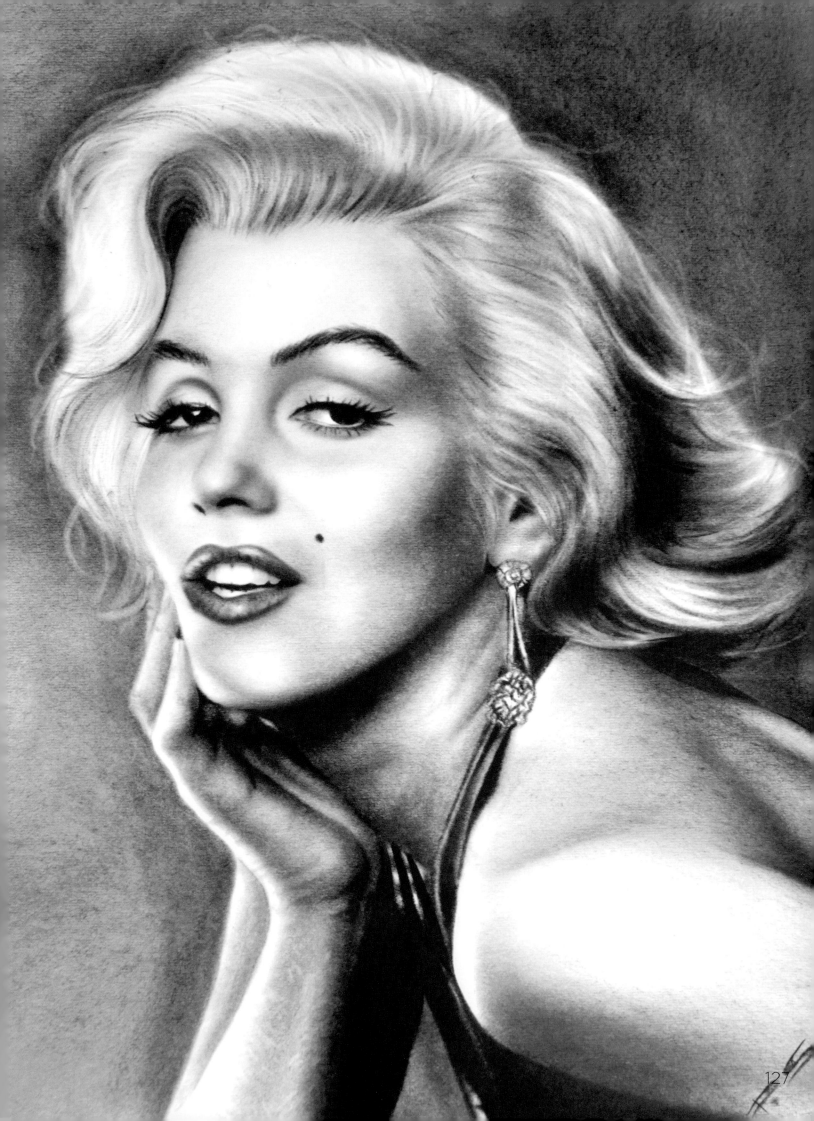

作者簡介

上網路造訪史戴凡：
www.youtube.com/PortraitPainterPabst
www.portrait-gemalt-nach-foto.de
Facebook: fb.me/3DDrawingPabst
Instagram: 3dpainterpabst

史戴凡‧帕布斯特（Stefan Pabst）從學會握筆即開始畫畫。學生時代，他的課本上到處都是圖畫，教室窗外看見的一切都是他的靈感，不過人物一直是他最喜愛的題材。

完成學業後，史戴凡搬到德國，加入青年俱樂部，並在那裡發現一間應有盡有的畫室。不到一小時他就畫出一個極富立體感的骷髏頭，並發覺自己對寫實繪畫的熱情。很快地，史戴凡開始為朋友們繪製肖像，他們問他是否考慮將興趣轉為職業，在此之前他完全沒有這個念頭！

2007 年，史戴凡在網路上放了一則廣告，提供繪製肖像的服務。沒多久他就接到大量訂單，得以開心地展開自己的藝術創作生涯。

史戴凡現在是全職畫家，畫室位於德國明登（Minden）。由於許多人向他請教繪畫技法，史戴凡上傳多則繪畫的縮時影片到自己的 YouTube 頻道，每則影片的點閱率皆超過百萬人次。歐洲和中國的新聞節目曾報導史戴凡，他的客戶更不乏知名人士。史戴凡非常高興能夠啟發人們接觸繪畫，並以丈夫和三個小孩的父親角色自豪。